Frida Kahlo

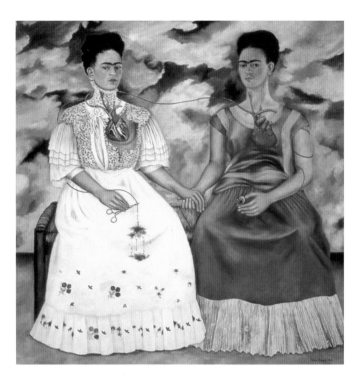

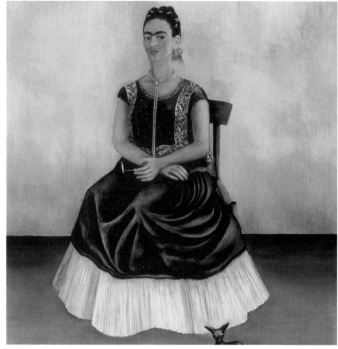

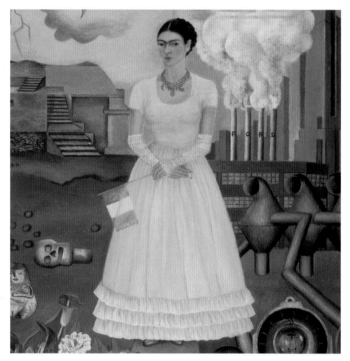

Traducción: Angela Blum

© 2005 Sirrocco, Londres, Reino Unido (edición española)
© 2005 Confidential Concepts, Worldwide, USA
© 2005 Banco de México Diego Rivera & Frida Kahlo Museums Trust. Av,
 Cinco de Mayo No. 2, Col. Centro, Del. Cuauhtémoc 06059, México,
 D.F. / Instituto Nacional de Bellas Artes y Literatura, México

Publicado en 2005 por Númen, un sello editorial de
Advanced Marketing, S. de R.L. de C.V.
Calzada San Francisco Cuautlalpan No. 102 Bodega "D"
Col. Cuautlalpan, Naucalpan de Juárez Edo. de México.
53370 México

ISBN 970-718-332-2

Impreso en China, 2005

Todos los derechos reservados. Ninguna parte de esta publicación puede ser
reproducida o adaptada sin permiso del propietario de los derechos de autor
en ninguna parte del mundo. A menos que se especifique lo contrario, los
derechos de las obras reproducidas pertenecen a sus respectivos fotógrafos.
Pese al esfuerzo realizado en la fase de documentación, no siempre ha sido
posible determinar a quién correspondían los derechos de autor de las
fotografías; en tales casos, agradeceríamos que nos notificaran el nombre de
su propietario.

3 1907 00251 3454

Frida Kahlo

NUMEN

ARTE A TRAVÉS DEL TIEMPO

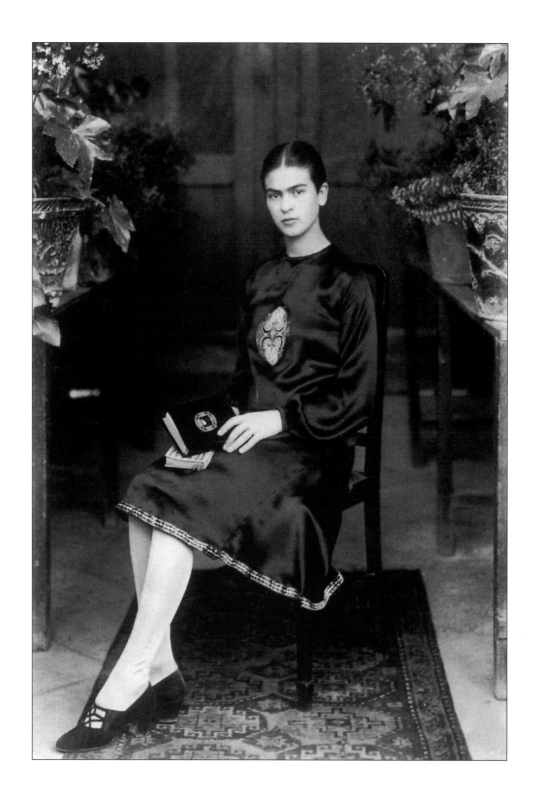

Pintora y persona fueron una sola persona, un ser inseparable, si bien esa persona llevó muchas máscaras. Entre los amigos más íntimos, Frida dominaba cualquier espacio con sus comentarios ingeniosos y su desparpajo, con su peculiar identificación con los campesinos de México pese a la distancia que la separaba de ellos, y con sus burlas de los europeos y su necesidad de desfilar tras pancartas, ya proclamaran éstas el impresionismo, el postimpresionismo, el expresionismo, el surrealismo, el realismo social o el movimiento que fuera, en busca de dinero y de mecenas acaudalados, o de un lugar en las academias. No obstante, a medida que su obra fue madurando, también ella anheló que se la reconociera y que se valoraran esas pinturas que antaño regaló como meros recuerdos. Lo que había empezado como un pasatiempo no tardó en apoderarse de su vida. Su vida interior se bamboleaba entre la exaltación y el desespero mientras Frida luchaba contra un dolor constante causado por lesiones en la columna, la espalda, la pierna y el pie derechos, diversas enfermedades micóticas, incontables abortos, virus y los inacabables tratamientos experimentales a los que la sometían los médicos. La alegría de su vida era Diego Rivera, su esposo. Ella toleraba sus infidelidades al tiempo que mantenía amoríos clandestinos en tres continentes con hombres fuertes y mujeres deseables. Pero al final, Diego y Frida siempre volvían a juntarse. Diego permaneció junto a ella en sus últimos días, como hizo un México que se mostró lento a la hora de apreciar el valor de su tesoro. Privada del reconocimiento que merecía en su país natal hasta los últimos años de su vida, la única exposición individual que Frida Kahlo realizó en México se inauguró en el lugar que la vio nacer.

Magdalena Carmen Frida Kahlo y Calderón nació el 6 de julio de 1907 en Coyoacán, México. Su madre, Matilde Calderón, una católica devota mestiza de linaje indio y europeo, tenía una opinión profundamente conservadora y religiosa del lugar que una mujer debía ocupar en el mundo. Por su parte, el padre de Frida era un artista, un fotógrafo de éxito relativo que construyó la Casa Azul, una casa mexicana tradicional pintada de un azul profundo y bordeada de rojo. Kahlo, que alentaba a su hija a pensar por sí misma y que, en medio de aquella domesticidad tradicional, se aferró a Frida como sucedáneo de un hijo que seguiría sus pasos en las artes creativas. Él fue su primerísimo mentor, la persona que la apartó de los papeles tradicionales aceptados por la inmensa mayoría de las mujeres mexicanas. Frida se convirtió en su ayudante de fotografía y empezó a aprender el oficio.

Frida Kahlo era una niña menuda, caprichosa, impresionable y coja, a consecuencia de una poliomielitis cuando tenía 6 años. En 1922, a fin de que recibiera una educación superior a la media, la inscribieron en la Escuela Nacional Preparatoria de San Ildefonso. Frida devoró su recién adquirida liberación de las tareas domésticas y congenió con varias camarillas de la estructura social de la escuela.

1. Frida Kahlo a los 18 años, 1926. Fotografía de Guillermo Kahlo.

Descubrió la verdadera sensación de pertenencia a un grupo con los Cachuchas, un círculo de intelectuales bohemios así llamados por el tipo de gorro que llevaban. Al frente de aquel grupo elitista y variopinto se hallaba Alejandro Gómez Arias, quien reiteraba en incontables discursos que la nueva ilustración de México necesitaba "optimismo, sacrificio, amor, diversión y un liderazgo claro". Frida fue una comunista vocacional y comprometida durante el resto de sus días.

En Ciudad de México reinaba un debate político intenso y se corría el peligro de que cualquier portavoz imprevisible que diera un paso más por desafiar al régimen y reclamar el poder fuera abatido a tiros en plena calle o absorbido por una vorágine de corrupción. El presidente Porfirio Díaz fue destituido por Madero, que permaneció trece meses al frente del país hasta que recibió una descarga letal de balas disparada por uno de sus generales, Victoriano Huerta.

Posteriormente, Venustiano Carranza asumió el poder al huir Huerta de México, y demostró no ser mejor que la pandilla de gobernantes que le había precedido. Aquel vacío fue el caldo de cultivo de los ideales proletarios de la revolución comunista que había barrido Rusia tras el asesinato del zar y su familia en 1917. Las teorías socialistas de Marx y Engels parecían prometedoras tras las masacres de una revolución mexicana aparentemente infinita.

Con todo, pese a todos aquellos debates y toda aquella dialéctica política progresista, Frida conservó algunas de las enseñanzas católicas de su madre y desarrolló un amor apasionado por todas las tradiciones mexicanas. En aquella época, su padre le regaló unas acuarelas y unos pinceles. Él mismo solía llevarse las pinturas, junto con la cámara, cuando salía a realizar expediciones y encargos.

Frida se convirtió en una estudiante por libre en la Escuela Preparatoria, donde disfrutaba más del estímulo de sus amigos intelectuales que de sus estudios formales. Durante este período descubrió que el ministro de Educación había encargado pintar un gran mural en el auditorio de la escuela. Su título era *Creación* y debía cubrir 150 metros cuadrados de pared. El muralista era el artista mexicano Diego Rivera, que había trabajado en Europa durante los últimos catorce años. Frida quedó embelesada ante la creación de aquella escena que poco a poco fue cubriendo una pared en blanco. A menudo, junto con algunos amigos, entraba a hurtadillas en el auditorio para contemplar la obra de Rivera.

Desde su más tierna infancia, su padre le había enseñado a apreciar el arte de la pintura. Como parte de su educación, la alentaba a copiar dibujos y grabados populares de otros artistas. Para aliviar la situación económica de su hogar, Frida se colocó de aprendiza en el taller del grabador Fernando Fernández. Fernández alababa su obra y le daba el tiempo necesario para copiar las impresiones y los dibujos con lápiz y tinta, cosa que ella se tomaba más como un entretenimiento o un medio de expresión personal que como un "arte", ya que no tenía intención de convertirse en una artista profesional. Consideraba que las habilidades de artistas como Diego Rivera superaban con mucho sus posibilidades.

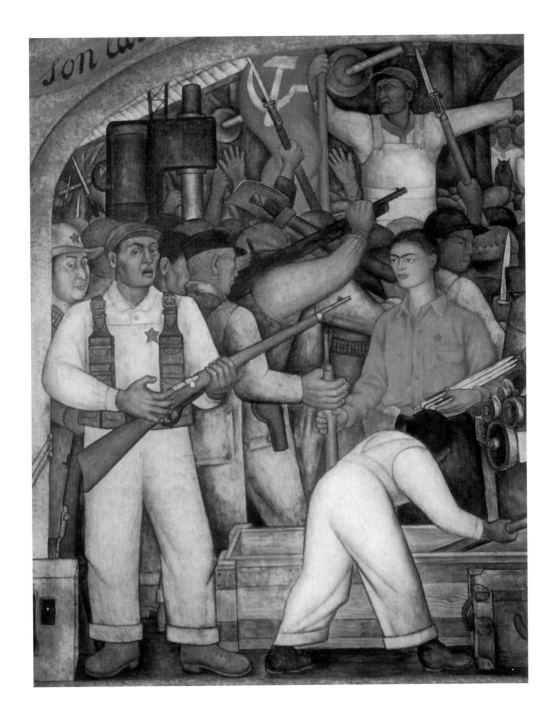

2. *El arsenal – Frida Kahlo distribuyendo armas*, Detalle del ciclo "Balada de la revolución" o "Visión política idílica del pueblo mexicano", 1928. 2,03 x 3,98 m. Secretaría de Educación Pública-SEP, Ciudad de México.

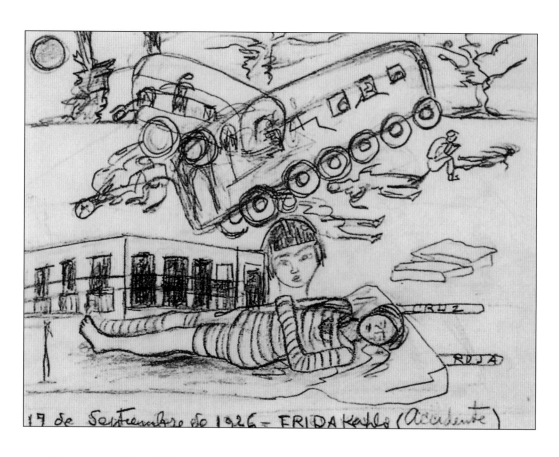

17 de Septiembre de 1926 – FRIDA Kahlo (accidente)

Y de repente, todo cambió para siempre. Tal como la propia Kahlo explicó a la escritora Raquel Tibol: "En aquel entonces los autobuses eran completamente endebles; habían empezado a funcionar hacía poco y estaban teniendo mucho éxito, mientras que los tranvías iban vacíos. Subí al autobús con Alejandro Gómez Arias e iba sentada a su lado en la parte trasera, junto al pasamanos. Momentos después, el autobús chocó con un tranvía de la línea de Xochimilco y el tranvía lo aplastó contra la esquina de una calle. Fue un choque extraño, no violento, más bien torpe y lento; todos los pasajeros resultaron heridos, y entre ellos yo fui la más grave…".

La escena de aquel accidente es sumamente truculenta. El pasamanos de hierro le había atravesado la cadera y le salía por la vagina. De la herida le manaba una gota de sangre, causada por una hemorragia interna. En medio de todo aquel caos, un transeúnte insistió en que la libraran del pasamanos. Se le acercó y se lo arrancó de la herida. Frida gritó con tal fuerza que su grito apagó el sonido de la sirena de la ambulancia que se aproximaba.

Es fácil imaginar la devastación que sufrió el cuerpo de Frida Kahlo, pero las implicaciones de aquel accidente fueron mucho peores cuando Frida fue consciente de que sobreviviría. Aquella joven vital, con un futuro prometedor, quedó convertida en una inválida atada a la cama. Sólo su juventud y su energía le salvaron la vida. La habilidad de su padre para ganar el suficiente dinero

3. *El accidente*, 1926.
Lápiz sobre papel,
20 x 27 cm.
Colección Coronel,
Cuernavaca, Morelos.

para alimentar a su familia y pagar las facturas médicas de Frida había disminuido con la recesión de la economía mexicana y aquello obligó a prolongar durante un mes la estancia de Frida en el desbordado hospital de la Cruz Roja, que no contaba con personal suficiente.

Tras pasar un mes postrada en cama, recubierta de escayola y vendas, le permitieron regresar a casa.

Poco a poco, su voluntad inquebrantable e indomable fue reafirmándose y Frida empezó a tomar decisiones dentro de la estrecha franja sobre la que tenía el control. Hacia diciembre de 1925 recobró el uso de las piernas. Uno de los primeros viajes que hizo fue a Ciudad de México. Poco después cayó atacada por un terrible dolor de espalda y los médicos volvieron a irrumpir en su vida. Fue entonces cuando le descubrieron tres fracturas en la columna que no se habían diagnosticado y decidieron escayolarla sin dilación.

Atrapada e inmovilizada tras aquellos breves días de libertad, Frida empezó a tomar conciencia real de que sus opciones habían quedado limitadas. Mientras corrían los días en los que analizaba su interior, Frida pasaba el tiempo pintando escenas de Coyoacán y retratos de los familiares y amigos que acudían a visitarla.

Las alabanzas que merecieron sus pinturas la cogieron por sorpresa y Frida empezó a decidir a quién regalaría cada uno de sus lienzos antes de empezarlos. Los regalaba como recuerdo. Con esta pintura empezó una importante serie vital de reflexiones íntimas, a un tiempo introspectivas y reveladoras, en la que Frida examinó el mundo desde su punto de vista y desde aquel cuerpo destrozado y rehecho con retazos.

Hacia 1928, Frida había progresado lo suficiente como para librarse de sus corsés ortopédicos, huir del estrecho mundo que era su cama y regresar caminando de nuevo a la Casa Azul para participar en ese embrollo social y político que era Ciudad de México. Una vez más volvió a explorar el vertiginoso mundo de la política y el arte mexicanos.

No perdió el tiempo en volver a asociarse con sus antiguos compañeros de las diversas camarillas de la Escuela Preparatoria. En breve, mientras vagaba de un círculo social a otro, trabó amistad con un grupo de aspirantes políticos anarquistas y comunistas que gravitaban en torno a la estadounidense expatriada Tina Modotti. Durante la Primera Guerra Mundial y principios de los años veinte, muchos intelectuales norteamericanos, artistas, poetas y escritores, habían huido a México y luego a Francia en busca de un nivel de vida más asequible y de nuevos idealismos políticos.

Hacían causa común para alabar o condenar las obras de unos y otros, y esbozaban airados manifiestos al tiempo que participaban en una larga fiesta ebria que se prolongó varios años, tambaleándose de bar en bar hasta que apenas les quedaban fuerzas para regresar a sus apartamentos. Aquellos expatriados defendían una visión sentimental del duro trabajo de los nobles campesinos en los campos y dieron pie a que los mexicanos se ganaran la fama de vivir entre fiestas y siestas sólo interrumpidas por alguna que otra revolución campesina sangrienta y un puñado de asesinatos políticos.

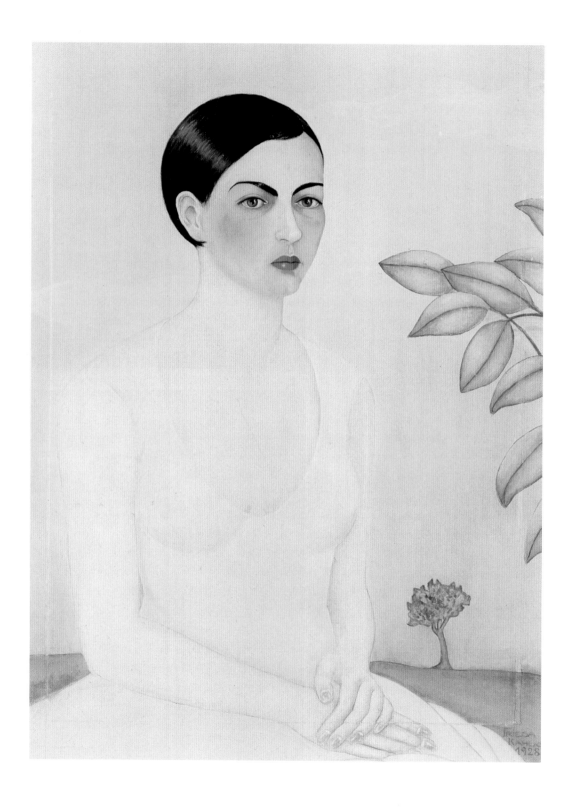

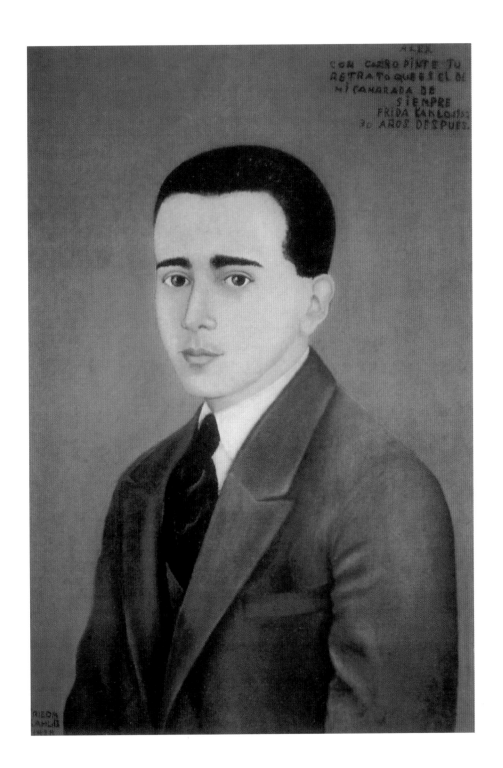

4. *Retrato de mi hermana Cristina*, 1928.
Óleo sobre madera,
99 x 81,5 cm.
Colección Otto Atencio Troconis, Caracas.

5. *Retrato de Alejandro Gómez Arias*, 1928.
Óleo sobre lienzo.
Legado de Alejandro Gómez Arias,
Ciudad de México.

En el seno de aquella sociedad bañada en tequila irrumpió la formidable presencia de Diego Rivera, el hijo pródigo que regresó a su país natal tras pasar catorce años en el extranjero y haber sido expulsado de Moscú. Pese al rudo trato que había recibido a manos de los críticos de arte estalinistas y las amenazas explícitas contra su vida que el Gobierno ruso le había anunciado si no abandonaba el país, Diego vio en el comunismo la salvación del mundo. Al poco de su regreso en 1921, salió en busca de movimientos artísticos pro mexicanos, de los muralistas, pintores de caballete, fotógrafos y escritores del país.

En medio de toda aquella sociedad profundamente mexicanizada, el círculo de expatriados y compañeros de viaje de Tina Modotti encajó perfectamente en el circuito de las fiestas. Frida entró en aquel círculo estimulante. Ella misma recordaba cómo había conocido al que sería su marido con estas palabras: "Nos conocimos en una época en la que todo el mundo llevaba pistola; cuando sentían ganas, disparaban a las farolas de la Avenida Madero." "Diego disparó en una ocasión a un gramófono en una de las fiestas de Tina. Fue entonces cuando empecé a interesarme por él, aunque también me daba miedo".

Y Diego vio la misma chispa en la colegiala que sostuvo la mirada a su entonces ex esposa, Lupe Marín, y frente a la que no cedió terreno. Aquella muchacha era algo más que una burguesita consentida. Le desafió, y Diego Rivera, el eterno espadachín, nunca rechazaba un desafío. Su interés original en aquella joven descarada cuya actitud batalladora le había embelesado se trocó en un respeto cada vez más profundo y en un sincero aprecio hacia ella como una artista con la que podía relacionarse a muchos niveles. No tardó en empezar a aparecer por la Casa Azul cada domingo. Diego se había convertido en un pretendiente cortesano.

El 21 de agosto de 1929, Frida Kahlo, de 22 años, y Diego Rivera, de 42, contrajeron matrimonio en una ceremonia civil celebrada en el Ayuntamiento de Coyoacán, arropados por sus amigos más íntimos. Frida, adoptando el papel de buena esposa, llevaba a Rivera cada día la comida al andamio. Dado que sus deberes como mujer y su adoración por Rivera le reclamaban gran parte de su tiempo, poco a poco fue dejando de pintar. Sin embargo, en 1929 se las ingenió para poner orden en su hogar psicológico. Un lienzo parece marcar el inicio del distanciamiento por parte de Frida de la causas de su degradación física: *El autobús*.

En diciembre de 1930, Rivera recibió un encargo de Estados Unidos. Frida le acompañó y estableció su cuartel en una casa de fin de semana. En aquella ocasión, dedicó un tiempo considerable al proyecto de observar a Diego trabajar y plantearle alguna que otra pregunta o hacerle una pequeña crítica de vez en cuando. Diego consideró que muchas de sus sugerencias estaban cargadas de razón y durante el resto de la relación que mantuvo con ella se dejó influir por sus ideas. Por aquel entonces, el Partido Comunista se había hartado de Diego Rivera. Aunque éste lo había presidido y se había mostrado solidario en sus mítines, el hecho de que aceptara encargos de capitalistas iba contra la voluntad de los ideólogos más conservadores.

6. *Frida y Diego Rivera o Frida Kahlo y Diego Rivera*, 1931.
Óleo sobre lienzo, 100 x 79 cm.
San Francisco Museum of Modern Art, Colección Albert M. Bender, donación de Albert M. Bender, San Francisco.

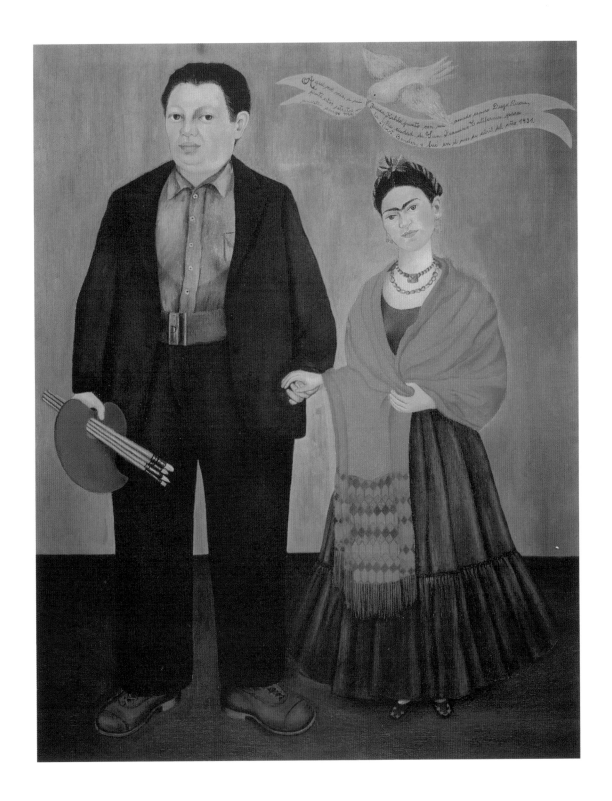

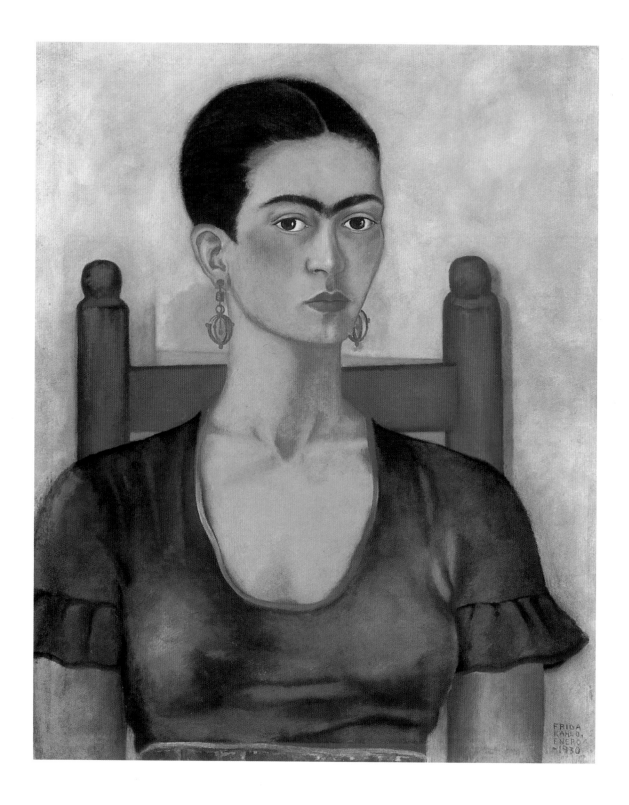

En 1929 fue expulsado del partido y, en una muestra de su lealtad hacia él, Frida también abandonó sus filas. No obstante, ninguno de los dos se alejó del comunismo. Ambos continuaron apostando por las causas anticapitalistas, si bien ahora les ofrecían su apoyo indirectamente.

En Cuernavaca, Frida sufrió un aborto a los tres meses de quedar embarazada y la invadió una profunda tristeza. A su sufrimiento se sumó el hecho de descubrir poco después que Diego había mantenido un amorío con una de sus ayudantes.

Al final de los años veinte, el clima político en México volvió a cambiar y Diego se vio atrapado en medio de una batalla ideológica. No sólo era considerado *persona non grata* en la sede del Partido Comunista, sino que el Gobierno se había cansado de ver temas socialistas camuflados tras los murales "históricos" que cubrían paredes a todo lo largo y ancho del país. Sintiendo el aliento de sus enemigos en la nuca, Rivera aceptó algunos encargos en San Francisco, empaquetó sus pinceles y a Frida, y emigró a Estados Unidos.

Llegó allí cuando la Gran Depresión empezaba a perfilarse en el horizonte, a exterminar fortunas, a cerrar bancos y a desposeer a los granjeros de sus tierras clavando los cierres en las puertas de sus granjas. No obstante, seguía habiendo dinero para pintar murales y para celebrar fiestas de bienvenida en la sociedad de San Francisco en la que Diego era recibido como un personaje y Frida era estudiada como un bicho raro. Su filosofía y su retórica política la hacían parecer una muchacha provinciana de 23 años en su primer viaje lejos de casa y de sus amigos. Frida evitaba a la gente de San Francisco, a la que consideraba gente "aburrida" con cara de "bizcocho crudo". Su salud volvió a empeorar. Los tendones de su pie y tobillo derechos se resintieron y empezó a costarle caminar. Decidió consultar a un amigo médico que Rivera tenía en San Francisco, Leo Eloesser. El doctor y la artista entablaron amistad inmediatamente. Además de diagnosticarle una escoliosis, una deformación congénita de la columna vertebral, Eloesser interpretó que la vuelta de los problemas de su pierna y pie guardaba relación con el estrés que Frida sufría debido a su caótica vida emocional.

A medida que las crisis, pequeñas y grandes, iban sucediéndose, por ejemplo con el último devaneo público de Diego, el dolor se manifestaba con mayor fuerza. Eloesser le recomendó llevar una vida sana para calmar tanto su agonía física como mental. Y aunque conservó su amistad, Frida ignoró los consejos de su amigo. En lugar de ello, se volcó en su arte y creó una serie de retratos. Frida produjo una obra maestra de pleno derecho. Pintó un retrato de Luther Burbank, el famoso horticultor que durante 53 años había experimentado injertando especies de plantas y había contribuido enormemente al progreso de la agricultura en California.

Aparte de ir de compras a Chinatown, donde disfrutaba observando a los niños chinos, Frida no encontraba ningún aliciente en San Francisco. Ni su expansión urbana descontrolada ni su bahía escénica le interesaban como temas pictóricos. La adaptación a otra cultura y la inmersión en un medio ajeno en el que era objeto de curiosidad, lejos de sus amigos, familiares y lengua, influyeron en sus juicios y prioridades.

7. *Autorretrato*, 1930.
Óleo sobre lienzo,
65 x 55 cm.
Museum of Fine Arts,
Boston.

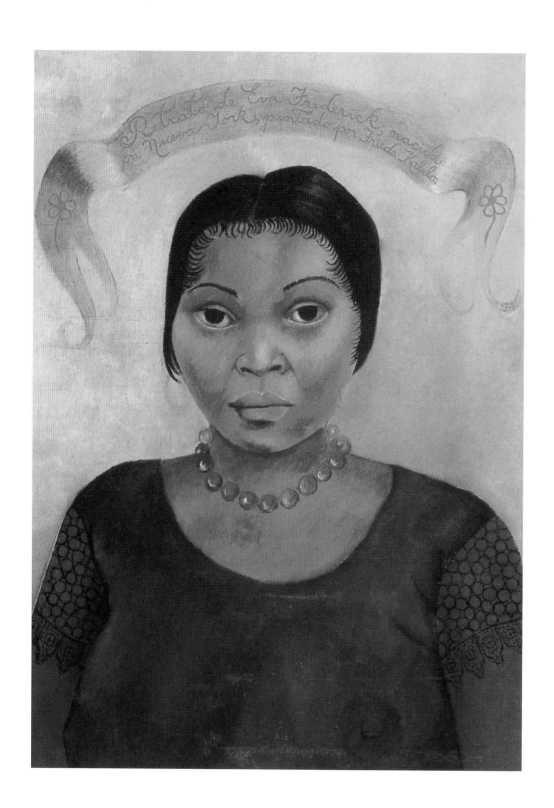

8. *Retrato de Eva
 Frederick*, 1931.
 Óleo sobre lienzo,
 63 x 46 cm.
 Museo Dolores
 Olmedo Patiño,
 Ciudad de México.

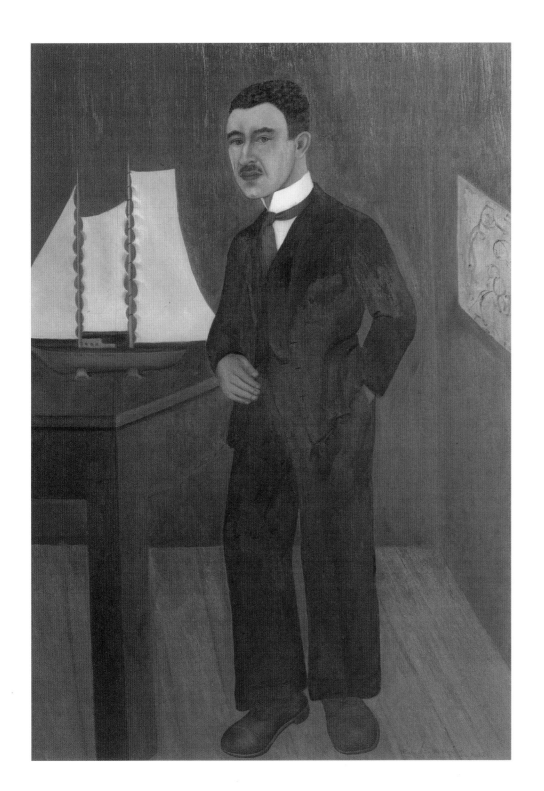

9. *Retrato del doctor
Leo Eloesser*, 1931.
Óleo sobre
conglomerado,
85,1 x 59,7 cm.
Universidad de
California,
Facultad de Medicina,
San Francisco.

Al tiempo que la soledad la obligaba a refugiarse en su trabajo, empezó a sopesar el valor de sus lienzos como arte público, en lugar de como recuerdos para sus amigos. El entorno cosmopolita de San Francisco ofrecía un nuevo panorama de posibilidades. En una carta dirigida a su amiga Isabel Campos, escribió: "No tengo amigas... por eso me paso la vida pintando. En septiembre haré una exposición, la primera, en Nueva York. No tengo tiempo, así que sólo he podido vender unas cuantas fotografías, pero me ha ido muy bien venir de todos modos, porque me ha abierto los ojos y me ha permitido ver muchas cosas nuevas y buenas".

Apenas unos meses después de regresar a México, Diego recibió una invitación del Museum of Modern Art de Nueva York para colaborar montando una retrospectiva de su obra. Pese a que aquello volvería a alejarla de sus raíces, la noticia iluminó las perspectivas de Frida de montar una exposición propia. Para ello, volvería a viajar a "Gringolandia" y a codearse con aquella sociedad y aquellos artistas ricos y aburridos que revoloteaban en torno a Diego. Zarparon en un crucero a bordo del Morro Castle a mediados de noviembre y desembarcaron en Manhattan el 13 de diciembre de 1931, justo a tiempo para asistir a la exposición, que se inauguraba el 23 de diciembre.

Como ocurrió en San Francisco, nada más llegar, Diego y Frida fueron adoptados por los ricos (nuevos y viejos) y los famosos y, una vez más, Diego se convirtió en el centro de la vorágine. De las paredes de la galería colgaban 150 de sus obras y ocho paneles murales que Diego había preparado para la muestra. Viajaron a Nueva York críticos de arte procedentes de todo el país. La exposición fue un gran éxito.

La menuda muchacha mexicana de 24 años que andaba del brazo de Diego Rivera fue descrita en la dureza de la prosa como "tímida" y "retraída", como alguien que, según mencionaron los periodistas de pasada, "también hacía sus pinitos en pintura".

Su curioso rechazo de las situaciones urbanas estadounidenses a principios de la Gran Depresión pone de relieve la ingenuidad de la retórica política de Frida, que defendía el levantamiento de las masas cuando en realidad nunca llegó a establecer contacto con las "masas" mexicanas oprimidas por la pobreza. Sin embargo, en Nueva York, la distancia sin paliativos que existía entre las limusinas con chófer que rodaban arriba y abajo por avenidas de hormigón y las colas de mendigos que avanzaban arrastrando los pies frente a los comedores de beneficencia habían reforzado las sensibilidades socialistas de Frida. También es posible que el desprecio que mostraba hacia sus huéspedes estadounidenses respondiera al hecho de que estos la ignoraran como una artista de derecho propio.

Seguía siendo la "Señora de Rivera". Frida soñaba con tener hijos. Apenas había deshecho las maletas cuando descubrió que estaba embarazada. La idea la alegró y aterrorizó a partes iguales. Siempre le habían encantado los niños y había sentido un gran instinto maternal que había traducido en las atenciones con las que colmaba a Diego. Pero la asustaba su herencia y su capacidad para poder concluir el embarazo.

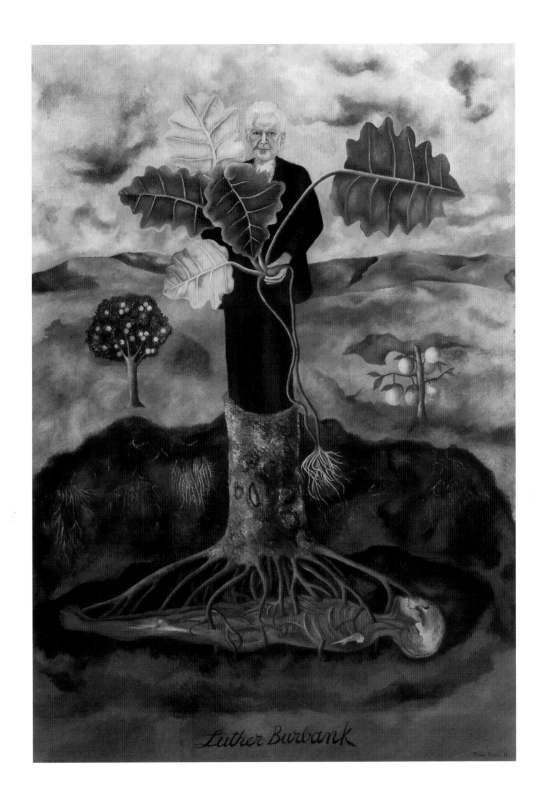

10. *Retrato de Luther Burbank*, 1931. Óleo sobre conglomerado, 86,5 x 61,7 cm. Museo Dolores Olmedo Patiño, Ciudad de México.

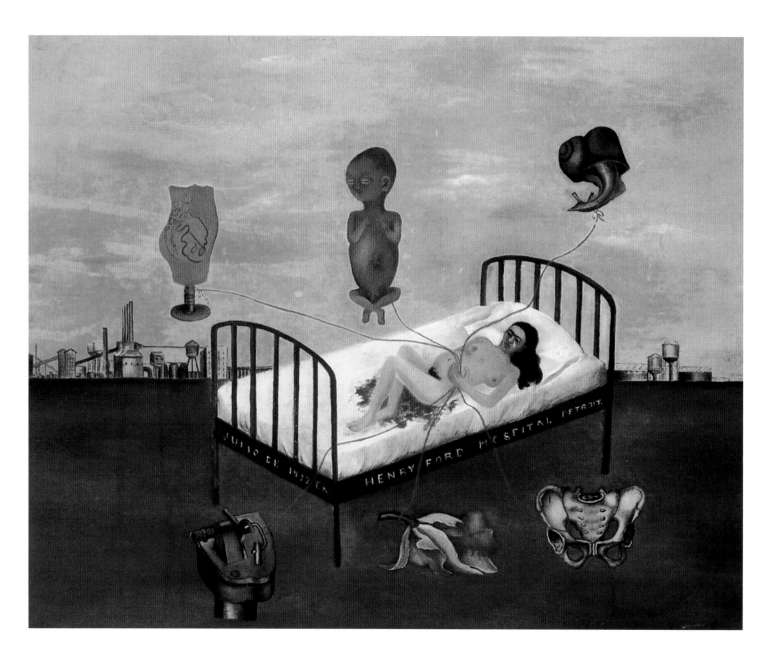

11. *Henry Ford Hospital o
La cama volante*, 1932.
Óleo sobre metal,
30,5 x 38 cm.
Museo Dolores
Olmedo Patiño,
Ciudad de México.

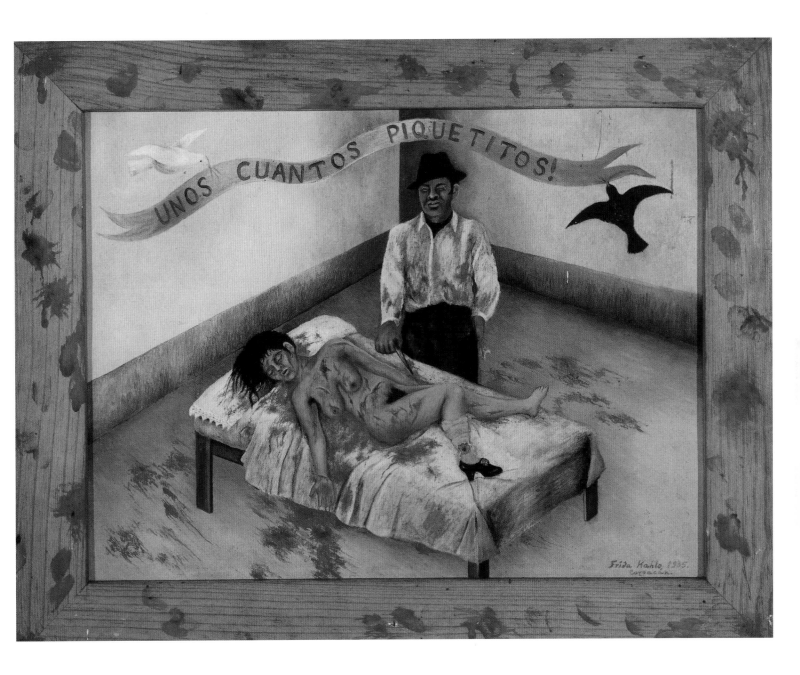

12. *Unos cuantos piquetitos*,
1935. Óleo sobre metal,
38 x 48,5 cm con marco,
29,5 x 39,5 cm sin marco.
Museo Dolores Olmedo
Patiño, Ciudad de México.

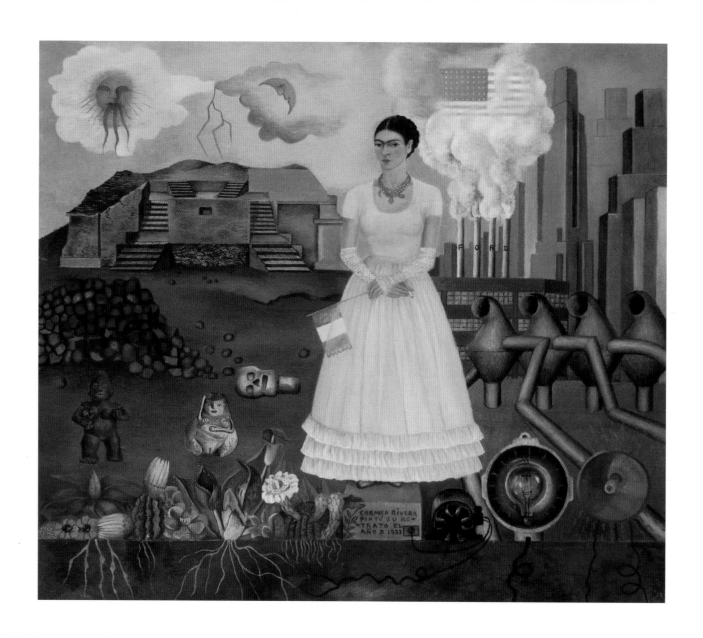

13. *Autorretrato (de pie) en
la frontera de México y
Estados Unidos*, 1932.
Óleo sobre metal,
31 x 35 cm.
Colección Manuel y
María Reyero,
Nueva York.

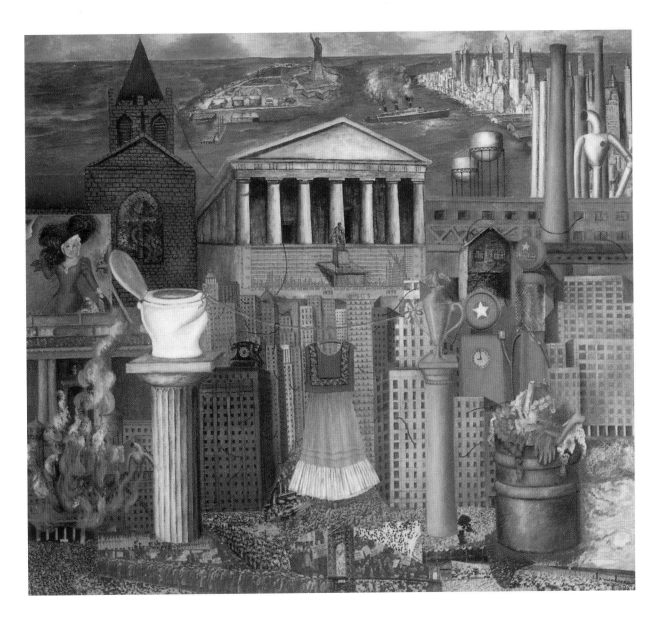

14. *Allá cuelga mi vestido o Nueva York*, 1933.
Óleo y collage sobre conglomerado,
46 x 50 cm.
Hoover Gallery San Francisco, legado del doctor Leo Eloesser.

Sus miedos demostraron tener una base real y, si en algún momento había pensado que el hecho de compartir un bebé pondría fin a los escarceos de Diego, probablemente se equivocó. Él ya había abandonado a dos niños de un matrimonio anterior y apenas veía a la hija que había tenido con Lupe Marín. Frida consultó a un médico de Detroit, quien le informó de que el niño podía nacer por cesárea. Decidió tenerlo. En el cuarto mes de embarazo, el 4 de julio de 1932, Frida tuvo un aborto. Consumida emocional y físicamente, se refugió de nuevo en su único consuelo, la pintura. Canalizó su soledad y su depresión en su actividad creativa. Aunque esta vez los temas que abordó fueron mucho más personales y Frida indagó en sus sentimientos para expresar su triste narrativa.

Por si el aborto no había sido ya suficientemente demoledor, Frida recibió noticias de su casa: su madre estaba muriendo de cáncer. Convaleciente aún de su propio trauma, Frida debía regresar a Coyoacán sin tardanza. Llegó a México el 8 de septiembre de 1932 y su madre falleció el día 15 del mismo mes. El 21 de octubre estaba de regreso en Detroit, donde descubrió que Diego había recibido otro encargo, esta vez consistente en crear un mural en el vestíbulo del edificio de la RCA, en el Rockefeller Center de Nueva York. Después de aquello, la Feria Mundial de 1933 que iba a celebrarse en Chicago quería un mural sobre el tema de "el hombre y la maquina". Diego trabajaba hasta la extenuación para completar el encargo que le habían hecho para el Institute of Arts de Detroit y tenía poco tiempo para dedicarle a Frida, así que ella retomó sus pinceles para restablecer su estado de ánimo.

El gélido invierno se cernía ya sobre Nueva York cuando los Rivera deshicieron por fin sus maletas en una *suite* de gran nivel situada en pleno centro de Manhattan. Frida salía de compras y se veía con amigos de su anterior visita. Rara vez pintaba, pero iba dando ligeros toques a una obra que permaneció inconclusa cuando partieron de Nueva York hacia México en diciembre de 1933.

A medida que el mural del edificio de la RCA progresaba, empezó a difundirse el rumor de que la versión de Diego de *Hombre en la encrucijada* incluía a un "rojo". Aunque los bocetos ya se habían aprobado, de algún modo los patrocinadores y el joven Nelson Rockefeller habían pasado por alto un retrato en medio de aquel panteón de rostros, que poco a poco fue pareciéndose más a la pesadilla de todo capitalista: Vladimir Ilyich Lenin.

La venta de entradas se interrumpió, el mural se ocultó a la vista del público y Rockefeller insistió en que Rivera modificara el retrato. Diego no sólo se negó a hacerlo, sino que declaró que quería concluir la obra para el Día del Trabajo, el 1 de mayo, la celebración de la Revolución Rusa. Sin embargo, en un movimiento conciliador, Diego ofreció equilibrar el busto de Lenin incluyendo uno de Abraham Lincoln de las mismas proporciones. Poco después, una brigada de guardias de seguridad y el administrador del edificio hicieron resonar sus pasos en el suelo de mármol del vestíbulo, detuvieron las obras en el mural, entregaron la suma de dinero debida por el mural completo, y echaron a Rivera y a su pandilla de revolucionarios fuera del santuario que era el Rockefeller Center.

15. *Mis abuelos, mis padres y yo*, 1936. Óleo y témpera sobre metal, 30,7 x 34,5 cm. The Museum of Modern Art, donación de Allan Roos, M.D. y B. Roos, Nueva York.

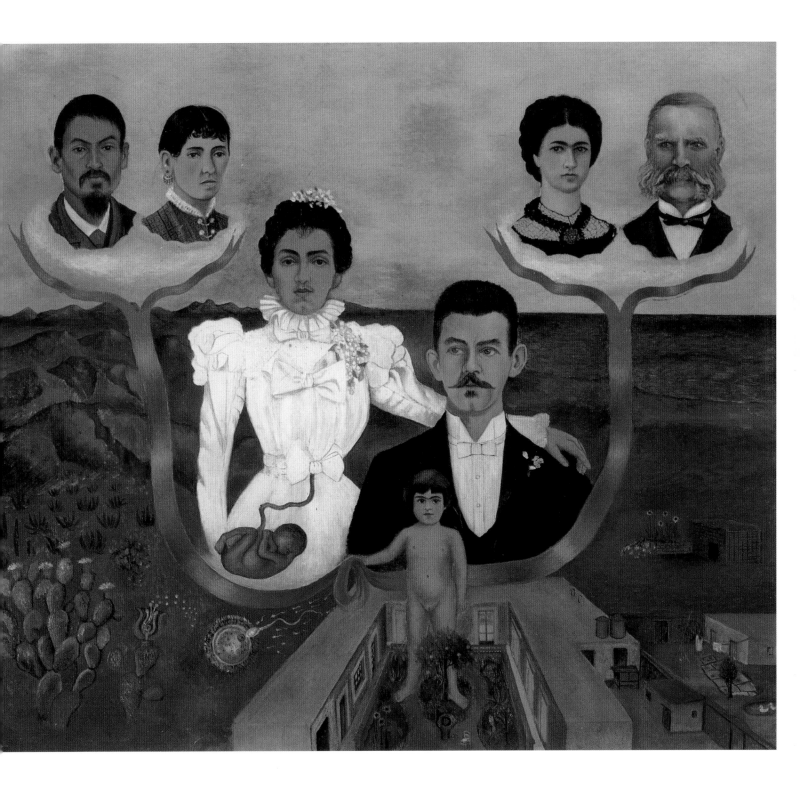

16. *Retrato de Diego
 Rivera*, 1937.
 Óleo sobre lienzo,
 46 x 32 cm.
 Colección Jacques
 y Natasha Gelman,
 Ciudad de México.

17. *Autorretrato con
 collar*, 1933.
 Óleo sobre metal,
 34,5 x 29,5 cm.
 Colección Jacques
 y Natasha Gelman,
 Ciudad de México.

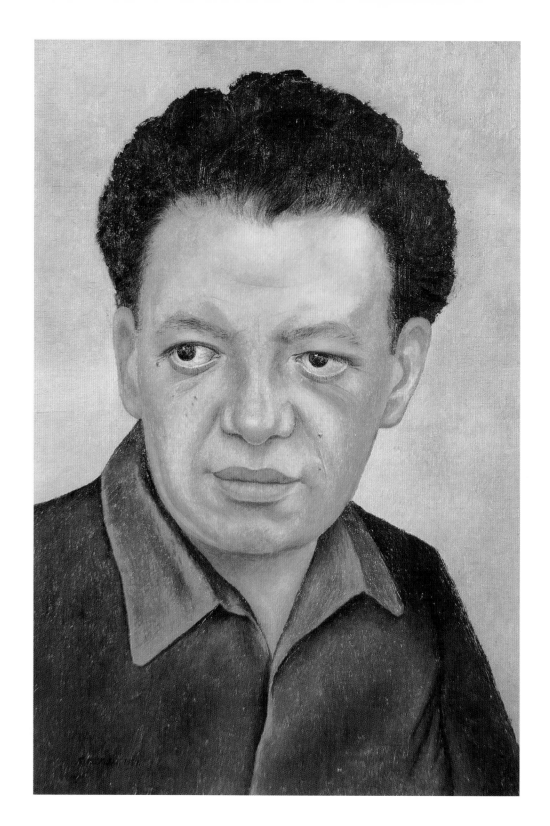

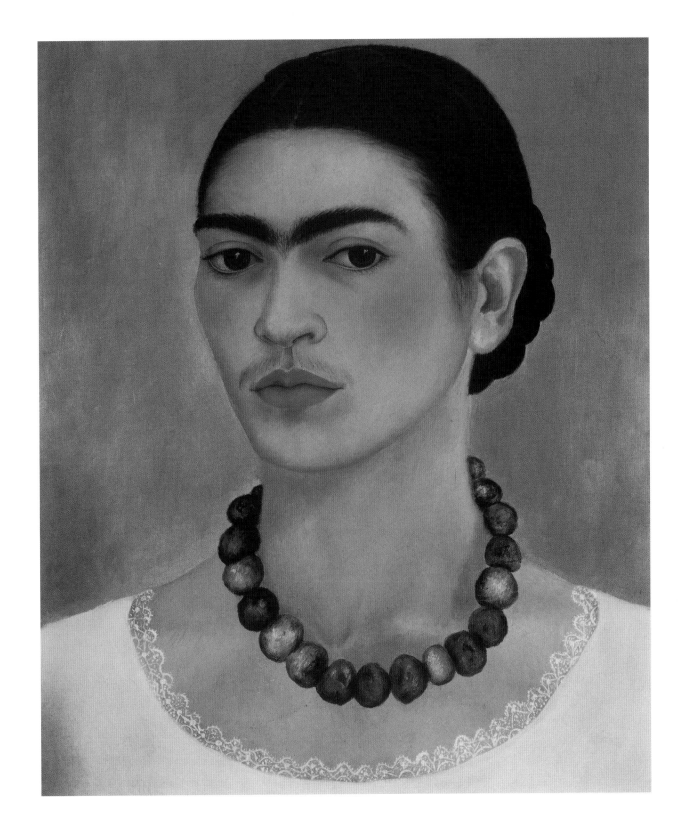

Se alzaron gritos para salvar el mural. Piquetes y contrapiquetes detuvieron el tráfico fuera del edificio de la RCA. Artistas, intelectuales, críticos políticos, entendidos, archipámpanos poderosos y editorialistas de los periódicos se sumieron en una guerra dialéctica.

Diego, con el cheque en el bolsillo, disfrutó de toda aquella agitación hasta que recibió una llamada telefónica de Chicago que le anunció que el mural *Forge and Foundry (Forja y fundición)* para la Feria Mundial se había cancelado. Los carniceros de cerdos y los príncipes mercaderes de la "Ciudad del Viento" no querían tener nada que ver con ningún agitador ni querían oír protestas entre una clase obrera afectada por la Gran Depresión.

Frida dirigió estas palabras a la prensa: "Los Rockefeller sabían perfectamente que los murales iban a describir un punto de vista revolucionario, que iban a ser pinturas revolucionarias... Parecían muy amables y comprensivos al respecto y siempre se mostraron interesados, en especial la Sra. Rockefeller...".

En sus cartas privadas y entre los amigos más íntimos, condenaba a los "hoscos" cabrones americanos y su postura hipócrita. Sin embargo, pese a la polémica que había suscitado su obra, a Diego le gustaban los Estados Unidos y los bohemios e intelectuales norteamericanos que defendían su pintura y su espíritu iconoclasta. Y también le gustaba lo que su idolatría era capaz de comprar en una sociedad que podía permitirse su presencia pese a la terrible Depresión que la asediaba. No quería regresar a México.

Frida no pensaba en otra cosa. Diego se había gastado el dinero que tenían ahorrado y se hallaban en bancarrota, así que los Rivera aceptaron los billetes de barco que les compraron sus amigos y partieron con las manos vacías en el Oriente hacia Vera Cruz, pasando por Cuba, el 20 de diciembre de 1933. Teniendo en cuenta que su relación estaba hecha jirones, ambos apreciaban tener un espacio propio. Frida se dedicó a la decoración. Durante todo el año 1934 apenas utilizó su estudio salvo para acabar su lienzo *Allá cuelga mi vestido*, iniciado en Nueva York.

En la gran casa, Diego debió de sentir cierta decepción por haber perdido sus encargos de murales en Estados Unidos. Antes de retomar sus murales en el Palacio Nacional de Ciudad de México, empezó a realizar bocetos de Cristina Kahlo, la hermana pequeña de Frida. Ambas estaban muy unidas. Cristina era tan dulce, maleable y delicada como Frida autoritaria y agresiva con los hombres y sus amigos. Cristina se había casado, pero su marido la había abandonado, dejándola a cargo de dos hijos. Las dos mujeres se complementaban perfectamente, pero Cristina se convirtió en la modelo favorita de Diego y su cuerpo desnudo a lo Rubens apareció en el vestíbulo de honor del Secretariado de Salud encarnando las figuras del "Conocimiento" y la "Vida". No mucho después de regresar a México, Rivera inició (o tal vez intensificó) una destructiva aventura amorosa con Cristina.

Frida conocía bien los indicios de que Diego tenía un lío con alguien, pero cuando descubrió que ese "alguien" era Cristina, sintió una profunda tristeza que no tardó en trocarse en una rabia iracunda. La habían traicionado las dos personas más próximas a ella.

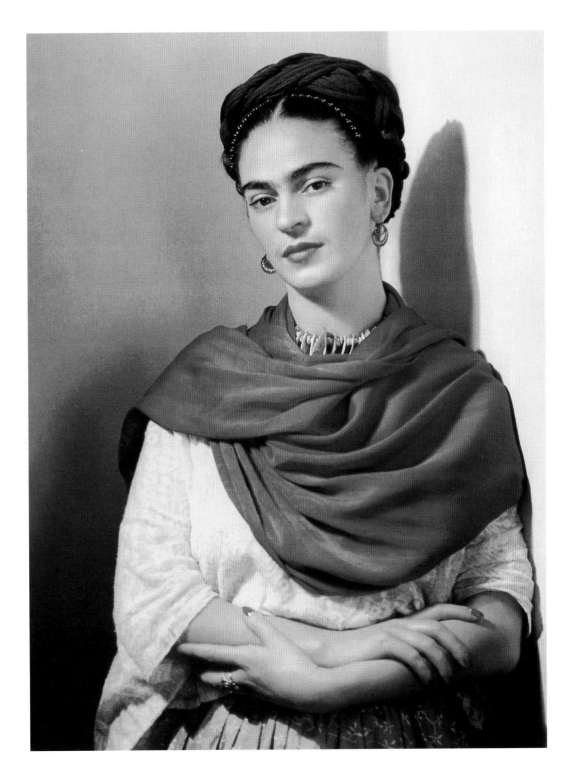

18. Frida Kahlo,
hacia 1938-39.
Fotografía de su
amante Nickolas
Muray. International
Museum of
Photography at
George Eastman
House, Rochester
(Nueva York).

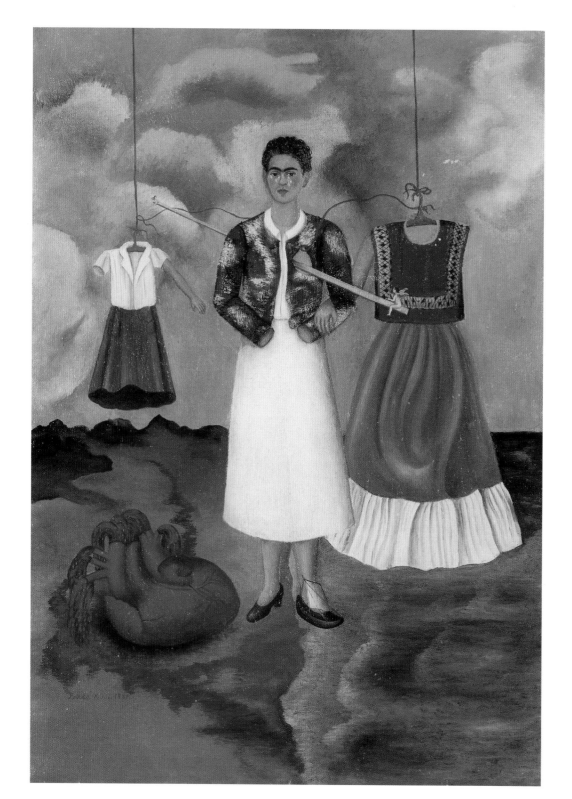

19. *Recuerdo o El corazón*, 1937.
Óleo sobre metal,
40 x 28 cm.
Colección privada,
Nueva York.

20. *Autorretrato dedicado a León Trotski o Entre cortinas*, 1937.
Óleo sobre lienzo,
87 x 70 cm.
National Museum of Women in the Arts, donación de Clare Boothe Luce, Washington D.C.

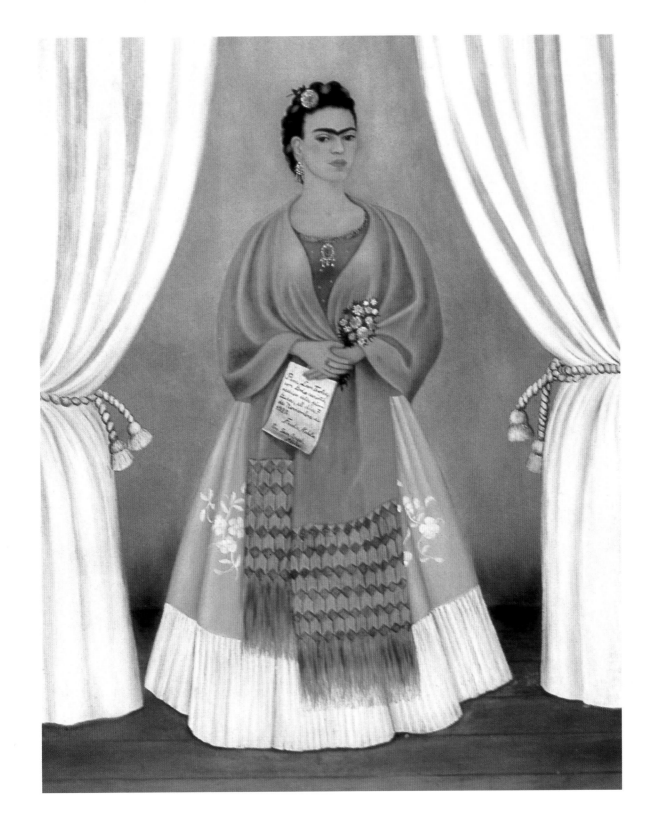

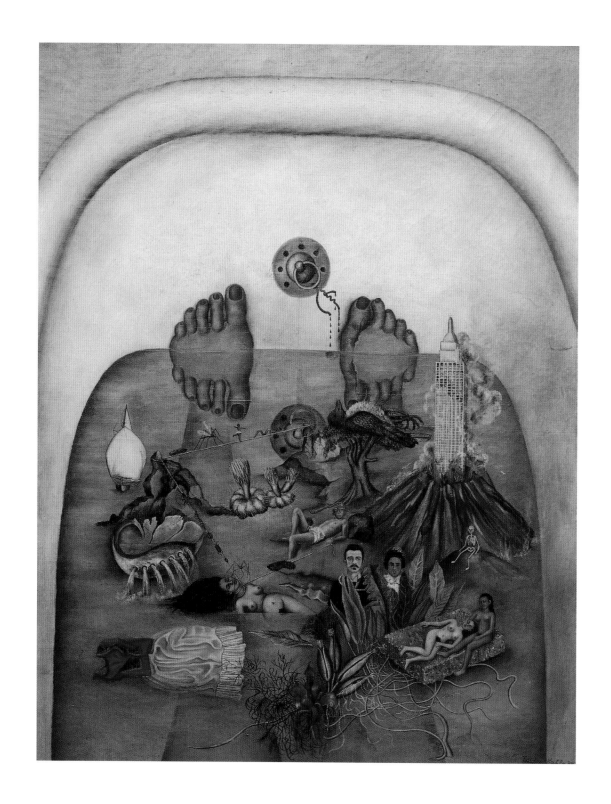

Se encerró y, en un ataque de ira, se cortó su larga cabellera. Por aquella época, en 1934, su salud se adentró en una espiral descendente. Los graves dolores que sufría la llevaron al hospital, donde fue sometida a una operación de apéndice y, en el tercer mes de otro embarazo no deseado más, tuvo un aborto. Además, se le abrieron las heridas del pie derecho y se le infectaron.

En las cartas que envió a sus amigos confidentes y en su diario, Frida defendía el mal genio de Diego, sus escarceos amorosos, sus depresiones y las pequeñas crueldades a las que la sometía. Lo racionalizaba como si formara parte de su naturaleza. Para su considerable descrédito, Diego no puso fin a su historia con Cristina después que Frida los descubriera. De hecho, en el mural del Palacio Nacional pintó un nuevo retrato glamuroso de la hermana de Frida con sus dos hijos que ocultaba parcialmente una imagen sin gracia de Frida.

Todos aquellos conflictos emocionales apenas cosecharon fruto en la creatividad de la devastada Frida. Pero, en 1935, el dolor acumulado y los sufrimientos que había padecido se aunaron para dar lugar a la más terrorífica de sus pinturas sobre metal de estilo retablo. Frida pintó un asesinato y lo tituló: *Unos cuantos piquetitos*.

Un cadáver femenino masacrado yace en una cama bañada en sangre. Se aprecian cuchilladas en todo el cuerpo desnudo y retorcido de la mujer. En una pierna lleva un zapato negro, unas medias y una liga colorida arrugada en el tobillo. Sobre ella se alza, sonriente, su asesino, que aún sostiene en la mano el cuchillo manchado de sangre. Sobre ellos pende un estandarte transportado por una paloma blanca y otra negra, que simbolizan el bien y el mal. En el estandarte puede leerse: "Unos cuantos piquetitos". Se trata de un crimen que ocurrió en la realidad y que ocupaba los titulares de los periódicos cuando Frida pintó este sangriento asesinato pasional, dejando que la sangre llenara el encuadre. Aquellas fueron las indiferentes palabras del asesino, un probable sustituto de Diego Rivera. De nuevo, Frida dejó al descubierto sus emociones con una alegoría y, al hacerlo, consiguió desahogar parte de su angustia.

Parecía decidida a despojarse de su vida previa, a romper sus lazos con Rivera, a cambiar su aspecto y a continuar pintando. Hizo el equipaje y se trasladó desde la Casa Azul de estilo Bauhaus a Ciudad de México, donde estableció su hogar en el número 432 de la Avenida Insurgentes, en un apartamento pequeño pero bien situado. Dedicó aquel primer año a interpretar su nuevo personaje, a quedar con sus viejos amigos y a deshacerse de todos los malos sentimientos que había acumulado durante el largo tiempo que había pasado lejos de México. Como ocurre en gran parte de su corta vida, Frida Kahlo parecía establecer un diálogo de sordos consigo misma. En su obra odiaba a los americanos, pero no se cansaba de aplicar lo que aquel país había puesto a su disposición. En su vida personal en evolución, pese a criticar la duplicidad de Riviera y sus devaneos sexuales, lo veía prácticamente a diario.

21. *Lo que el agua me dio*, 1938. Óleo sobre lienzo, 91 x 70,5 cm. Colección Isidore Ducasse, Francia.

Y también él la buscaba. El 23 de julio de 1935, tras haberse reunido para pactar la separación, Frida escribió a Diego: "...todas estas cartas, líos con enaguas, profesoras de 'inglés', modelos gitanas, asistentes con 'buenas intenciones', emisarias plenipotenciarias de lugares distantes, sólo representan flirteos; en el fondo tú y yo nos queremos y tenemos aventuras incontables, damos portazos, soltamos imprecaciones, insultos y nos ponemos demandas internacionales... y, pese a todo, siempre nos querremos el uno al otro".

Parecía que Frida y Diego tenían que sufrir este ocaso en su relación para limpiar el aire de una vez por todas y llegar a un acuerdo de "independencia mutua". Ya no habría más crisis y, con aquel entendimiento mutuo, al menos podrían retomar sus respectivos trabajos. No obstante, Frida consumió el resto de 1935 ejerciendo aquella "independencia mutua" en una serie de líos amorosos con hombres y mujeres. Diego hacía caso omiso de sus amoríos lésbicos, pero incluso un mexicano "mutuamente independiente" sabía trazar la línea a la hora de compartir a su esposa con otros amantes.

Durante los cálidos días del verano mexicano, Frida se escabullía de su apartamento para citarse con hombres de su elección. El año 1935 llegó a su fin con muy poca pintura y mucha exploración de almas. Frida tan sólo produjo un autorretrato en el que se la ve mirando al espectador tras una mata de pelo rizado de muchacho. A continuación vino una época de alcoholismo, de más intervenciones quirúrgicas y de León Trotski. Durante y después de "l'affaire Diego", su consumo de alcohol aumentó rápidamente y Frida empezó a frecuentar las cantinas de Ciudad de México y las pulquerías de las poblaciones cercanas.

Su recurrente mala salud la obligó a hospitalizarse en el American Cowdray Hospital de Ciudad de México para someterse a otra operación. Aunque parece difícil de creer teniendo en cuenta su estilo de vida activo y extenuante, Frida Kahlo sufría fatiga crónica y fuertes dolores a diario.

Había empezado a pintar de nuevo, había recuperado cierto equilibrio en su relación con Diego y con su hermana, y ansiaba entrar en una época de estabilidad en su agradable vida bohemia. Y de repente se vio abocada al caos emocional. Tras ser acusado de cargos falsos de actividades contrarrevolucionarias, Trotski fue expulsado de Rusia en 1929.

Trotski y su esposa vivieron en y de la Casa Azul durante dos años mientras el envejecido revolucionario escribía un sinfín de breves tratados antiestalinistas para publicaciones de todo el mundo. Sus modales a la antigua usanza, sus admoniciones contra su forma de beber y de fumar, y la inquebrantable devoción de Diego hacia aquel hombre lo convirtieron en una diana ideal para sucumbir a los considerables poderes de seducción de Frida y la necesidad de ésta de seguir vengando la relación de Diego con Cristina.

Frida subió la temperatura dirigiéndose a Trotski en inglés, un idioma que la esposa del revolucionario ruso no dominaba. Y, si bien no ocultaba sus deseos en persona, las pinturas de Frida de 1937 reflejaban su renovada confianza en sí misma y su nuevo objetivo.

22. *Autorretrato "The Frame" (El marco)*, hacia 1938. Óleo sobre aluminio y vidrio, 29 x 22 cm. Museo Nacional de Arte Moderno, Centre Georges Pompidou, París.

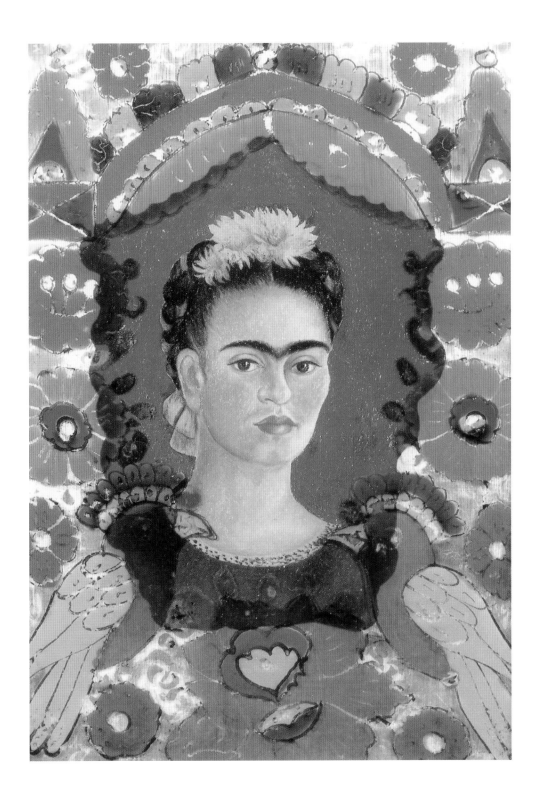

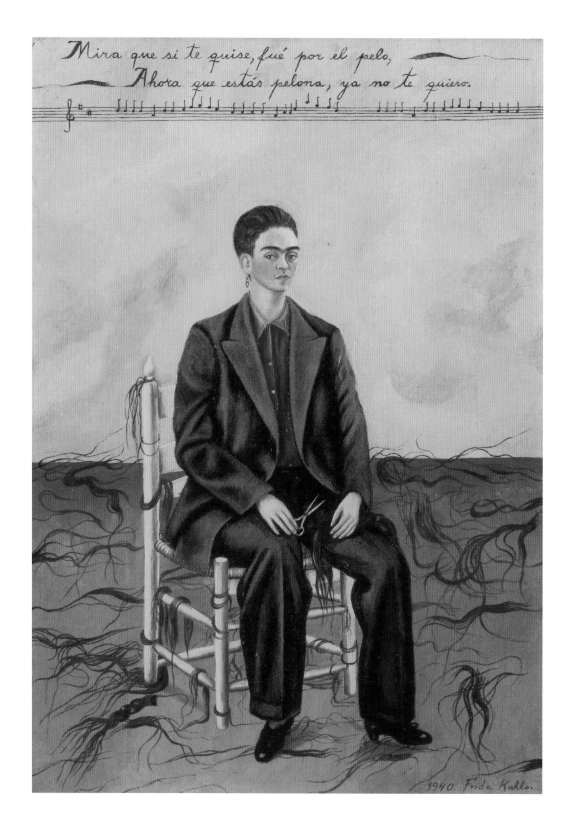

23. *Autorretrato con el pelo cortado*, 1940. Óleo sobre lienzo, 40 x 28 cm. Museum of Modern Art, Nueva York, donación de Edgar Kaufman Jr.

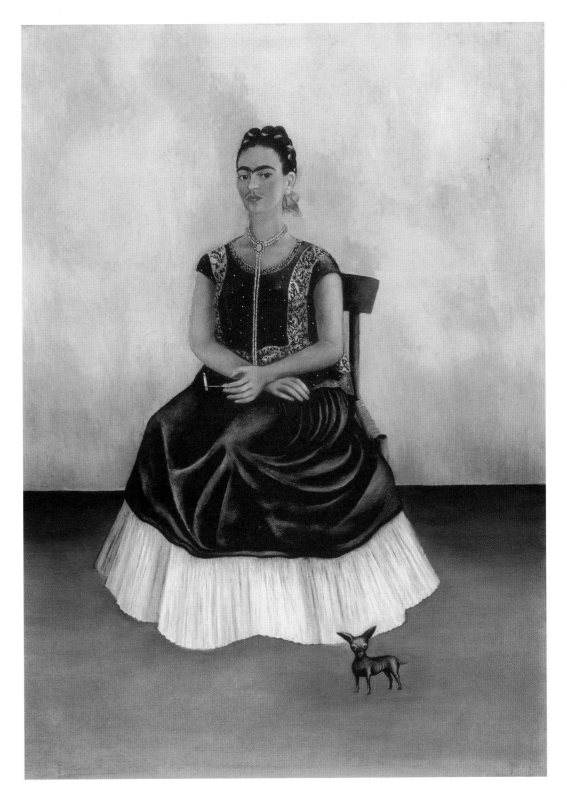

24. *Autorretrato con un*
 perro Iztcuintli,
 hacia 1938.
 Óleo sobre lienzo,
 71 x 52 cm.
 Colección privada,
 Estados Unidos.

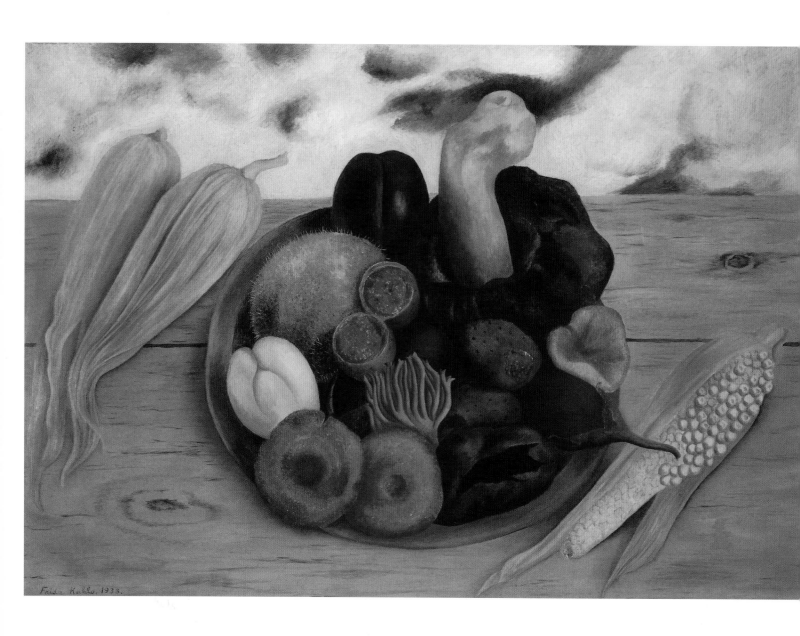

El volumen de su obra aumentaba al tiempo que lo hacía la variedad de sus temas pictóricos. También entonces pintó el único retrato formal de Diego Rivera. Aunque el volumen de trabajo del pintor había decrecido, Diego dedicaba incansable gran parte de su tiempo a potenciar la confianza de Frida en sus habilidades. La interpretación que Frida hace de la presencia disminuida de Diego es a un tiempo tierna y compasiva, si bien su acto de infidelidad insensible con su hermana nunca se alejaría del todo de la paleta y los pinceles de la artista. En medio de aquella explosión de arte, Frida tenía necesidad de sentirse femenina para iniciar una historia de amor con León Trotski. Mantener a Diego y a Natalia en la oscuridad era fundamental mientras ambos jugaban a sus juegos. El autorretrato de cuerpo entero *Entre cortinas* que la artista dedicó por escrito a Trotski (*Para León Trotski con todo el amor, le dedico esta pintura el 7 de noviembre de 1937*) no deja duda sobre sus sentimientos. El hecho de que aparezca vestida con su mejor ropa tehuana, con un complicado chal tejido de color salmón sobre sus hombros, confiere un peso especial a la importancia de este regalo.

Por insistencia de su entorno, donde se temía que hubiera filtraciones que afectaran a su seguridad y que aquel lío amoroso provocara un escándalo, Trotski y su partido abandonaron la Casa Azul el 7 de julio y se trasladaron a una hacienda situada a 130 kilómetros de Ciudad de México. En 1940, un asesino de la GPU infiltrado en el que sería el último hogar de Trotski, una suerte de búnker en México, puso fin al a vida del "padre de la revolución" con una piqueta.

En su búsqueda de expresión en tanto que artista que había recorrido muchos senderos en 1937, la percepción del valor económico que Frida Kahlo fue adquiriendo de su obra fue cambiando en el transcurso de los tres años siguientes. A decir verdad, Frida nunca fue una artista que viviera de su trabajo.

Diego Rivera pagaba sus facturas médicas y mantenía llena la nevera. Pese a que los encargos de Diego les permitían llevar una vida acomodada, la considerable cifra de sus facturas médicas, la pasión de Frida por adquirir joyas, adornos, muñecas, vestidos caros y material para su arte, además de su creciente alcoholismo, habrían hecho que hoy se la considerara como una "mantenida de alto nivel".

Frida Kahlo no era diletante. Era una mujer cultivada en historia del arte y había examinado personalmente las obras de los grandes artistas durante el tiempo que había pasado en Estados Unidos. Sin duda sabía que su obra tenía méritos propios y era única tanto por su temática como por su ejecución. Pero la inseguridad es mala consejera. Frida siempre fue una segundona a la que los gringos miraban atónitos cuando la veían aparecer con sus vestidos mexicanos y mostrarse condescendiente con la prensa. En persona, se escudaba tras la fachada de la joven bisexual amante de la fiesta, sensual, ocurrente y algo vulgar que había creado y a la que había interpretado con aparente deleite. Sus miradas estoicas captadas en las fotografías y sus pinturas ocultaban al tiempo que revelaban las muchas heridas psicológicas y los muchos desprecios que había padecido.

25. *Frutos de la tierra*, 1938. Óleo sobre conglomerado, 40,6 x 60 cm. Colección Banco Nacional de México, Fomento Cultural Banamex, Ciudad de México.

26. Frida Kahlo,
 hacia 1939.
 Fotografía de
 Nickolas Muray.
 International Museum
 of Photography at
 George Eastman
 House, Rochester
 (Nueva York).

27. *Las dos Fridas*, 1939.
 Óleo sobre lienzo,
 173,5 x 173 cm.
 Museo de Arte
 Moderno,
 Ciudad de México.

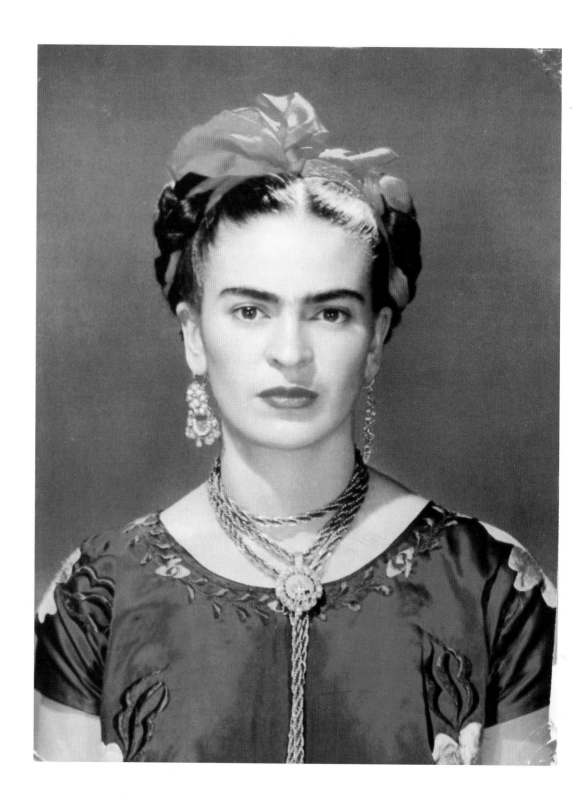

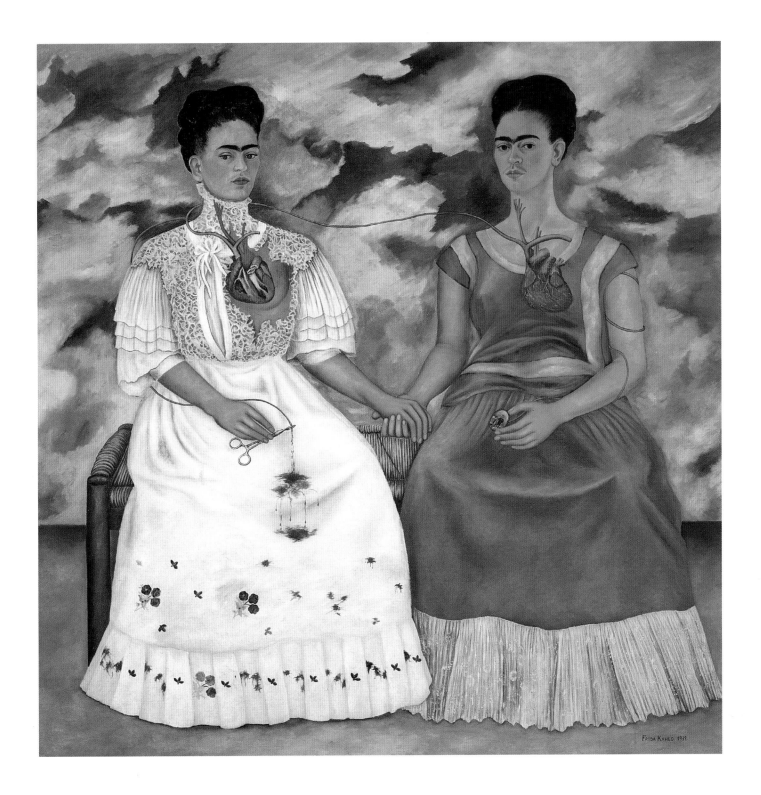

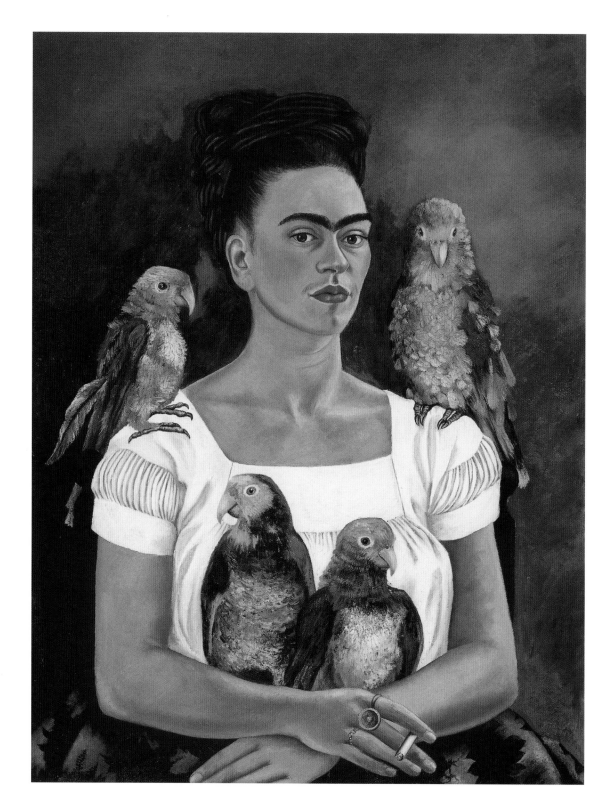

28. *Yo y mis papagayos*,
 1941.
 Óleo sobre lienzo,
 82 x 62,8 cm.
 Colección privada.

29. *Autorretrato con
 mono*, 1940. Óleo
 sobre conglomerado,
 55,2 x 43,5 cm.
 Colección privada,
 Estados Unidos.

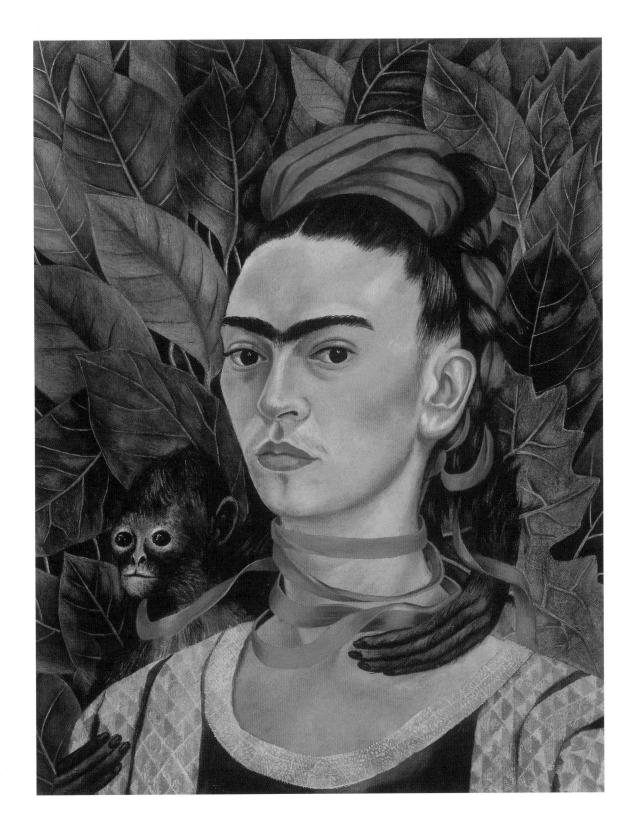

Pese a todo, si lo que hubiera querido era reír la última, le habría bastado con colocar sus secretos más íntimos, sus cicatrices y su mitología personal frente a la inquisición pública y aguardar la lectura del veredicto.

Para una exposición colectiva sobre arte mexicano que se celebró en la Galería del Departamento de Acción Social de la Universidad de México, Frida envió *Mis abuelos, mis padres y yo* y otras tres obras "personales" a aquel "…pequeño lugar podrido". Según confesó a Lucienne Bloch: "…Los envié sin ningún entusiasmo, cuatro o cinco personas comentaron que eran sensacionales…".

La carta que le llegó poco después de la clausura de la exposición le causó perplejidad. Julien Levy, el dueño de una galería de Manhattan, había hablado con alguien que había visto su exposición en la Universidad. Levy le preguntaba si estaría dispuesta a exponer sus pinturas en su galería, situada en la Calle 55 Este. Frida le envió unas cuantas fotografías de sus cuadros. Levy le contestó con otra carta aún más entusiasta. ¿Le iba bien enviar treinta obras para el mes de octubre? Claro que sí. Entonces Frida empezó a mirar sus obras con otros ojos, a concebirlas como creaciones personales que iban a colgar de las paredes de una galería en la ciudad de Nueva York.

Animada por la perspectiva de la muestra en Nueva York, la producción de Frida aumentó a un ritmo acelerado. En 1938 pintó *Lo que el agua me dio, Cuatro habitantes de Ciudad de México, Niña con máscara de muerto* y una serie de bodegones. Entre los autorretratos de este período figuran el colorido *El marco* y un cuadro casi monocromo titulado *Autorretrato con perro Iztcuintli*.

Esta serie de lienzos revela el amplio abanico de sus temas pictóricos y paletas y el impresionante mundo de imaginería interna al que podía recurrir. Respaldada por cartas de presentación escritas por Diego y dirigidas a las personas más poderosas del mundo artístico de Nueva York y por una lista de invitados que incluía una importante muestra representativa de la sociedad que habían cultivado en 1933, Frida se convirtió en la estrella de la escena. Causó sensación. La crítica alabó su obra y salió de aquella exposición encantada e impresionada.

Aunque Frida se desplazaba entre la multitud que se agolpaba en la galería la noche de la inauguración como la estrella del espectáculo, era evidente que el fantasma de Diego Rivera era al mismo tiempo un impedimento y una razón para que Nueva York rindiera homenaje a su tercera esposa. Haciendo caso omiso de ello, Frida disfrutó de la atención y, en particular, disfrutó de su distancia de Diego y de su libertad sin límites para coquetear con hombres y mujeres de su elección. Su presencia exótica, sus vestidos e incluso su agresividad luchadora y casi masculina le valieron multitud de parejas. Se reunió con un viejo amor, Isamu Noguchi, y mantuvo una relación con el agraciado fotógrafo de moda Nickolas Muray. Sin embargo, su patrocinador, Julien Levy, le andaba a la zaga: revoloteaba en torno a ella, como una bella mariposa dispuesta a colmarla de atenciones, y al final Levy vio su deseo hecho realidad cuando Frida se adentró en su dormitorio.

30. *El sueño o La cama*,
1940.
Óleo sobre lienzo,
74 x 98,5 cm.
Colección Isidore
Ducasse, Francia.

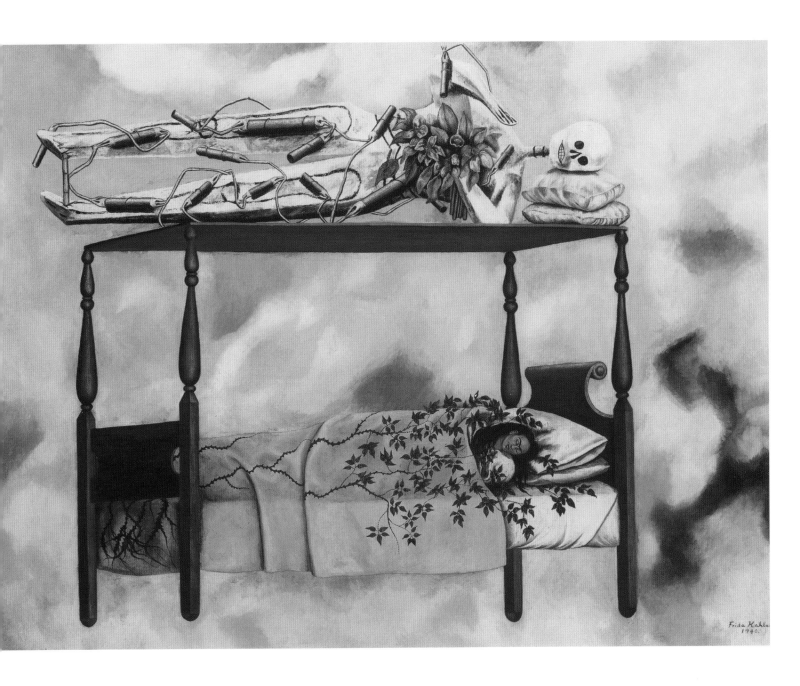

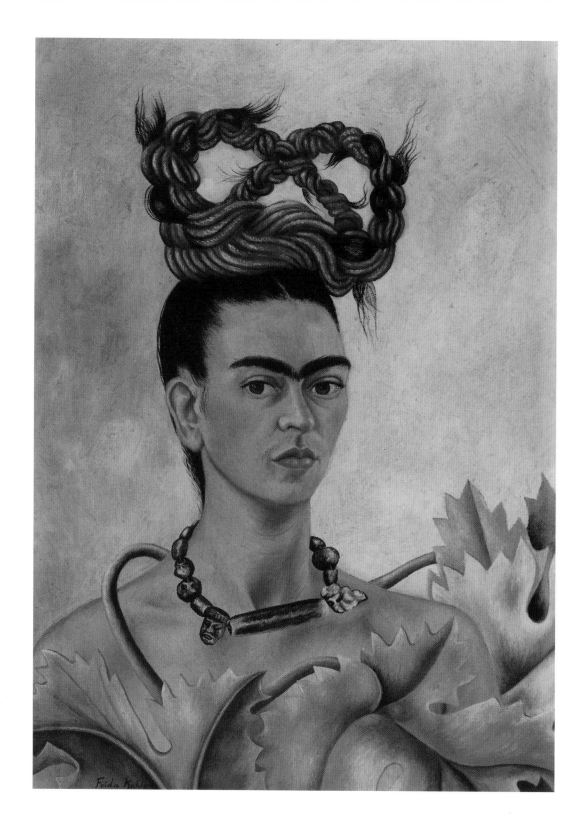

31. *Autorretrato con trenza*, 1941. Óleo sobre conglomerado, 51 x 38,5 cm. Colección Jacques y Natasha Gelman, Ciudad de México.

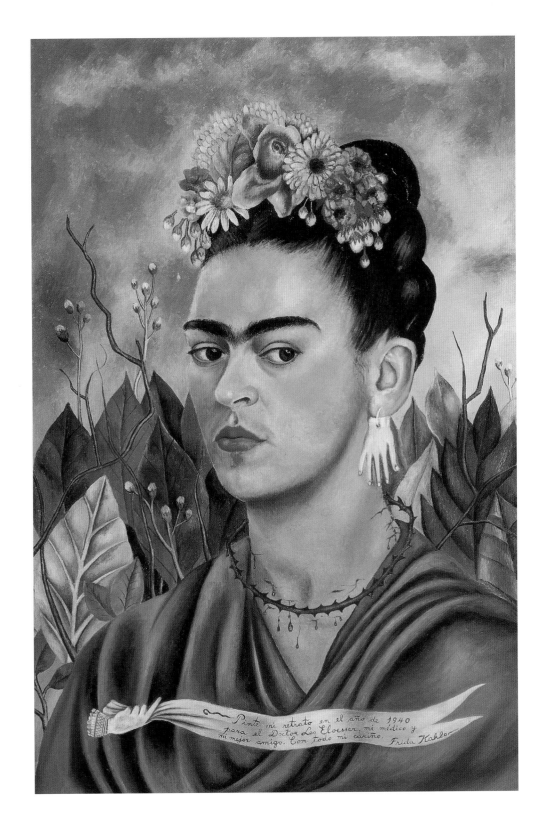

32. *Autorretrato dedicado al Dr. Eloesser*, 1940. Óleo sobre conglomerado, 59,5 x 40 cm. Colección privada, Estados Unidos.

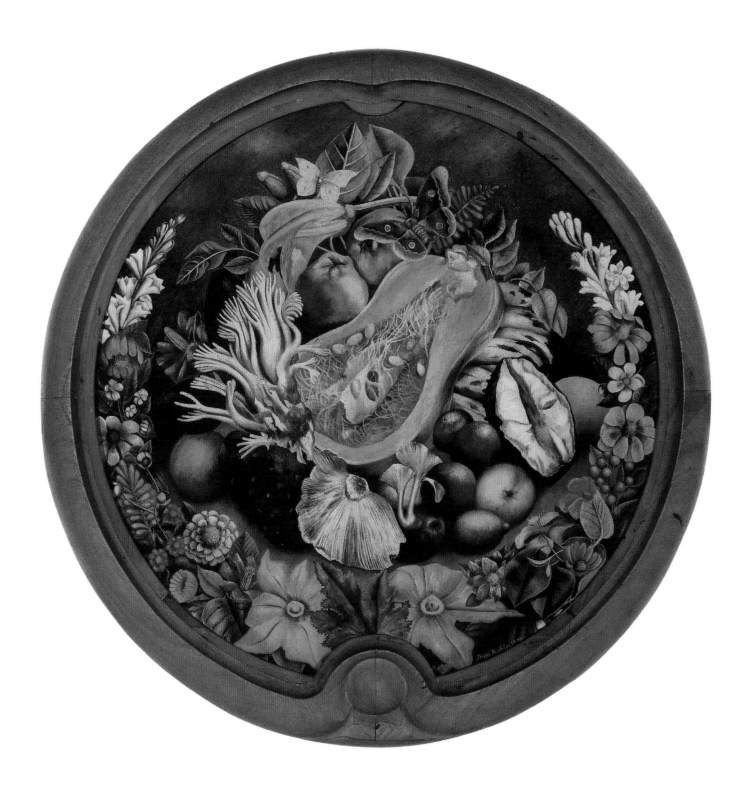

Muray tuvo mejor suerte. Había conocido a Frida en México y la había ayudado con el catálogo para la exposición. Aquel fotógrafo destacado en sociedad era un hombre apuesto y seguro de sí mismo. Su aventura amorosa dio comienzo en Ciudad de México, pero sin Diego interponiéndose entre ellos pistola en mano, prendió por fin con toda su intensidad en Nueva York y Frida cayó perdidamente enamorada de él. *"My lover, my sweetest mi Nick –mi vida– mi niño, te adoro."* Los amantes del arte adquirieron aproximadamente la mitad de las obras que se pusieron en venta, lo cual es excelente para una primera exposición, y Frida obtuvo algunos encargos. Para la fecha de clausura de la muestra, Frida estaba exhausta. Su salud había ido en declive hacia el final de su estancia y pasaba un tiempo considerable visitando médicos para que le trataran los problemas de espalda, de columna vertebral, del pie y de la pierna. Pese a todo, regresó a México con la vista puesta en su próxima escapada, esta vez al bastión de los europeos, en una exposición que André Breton iba a realizar de su obra en París.

Breton demostró ser un nefasto organizador de exposiciones. Frida encontró sus lienzos a la espera de ser reclamados en las aduanas y descubrió que no se había elegido ninguna galería para la exposición. Encolerizó. Pese a ello, para su provecho, Frida mantuvo una proximidad mayor a la que nunca había tenido con los surrealistas, quienes la admitieron en su círculo. Max Ernst, Duchamp, Man Ray y Breton la recibieron con los brazos abiertos y Frida hizo todo cuanto estuvo en su mano por ponerse a su altura en extravagancia. Además, logró cosechar un reconocimiento que hasta entonces le había arrebatado su aclamado esposo. El Louvre adquirió *El marco*, que hoy pertenece a la colección del Centre George Pompidou. Por desgracia, *El marco* fue su única venta.

Para cuando entró marzo de 1939, Frida estaba saciada de la vida artística parisina y se embarcó en un viaje a Nueva York para pasar un tiempo junto a Nick Muray. Como había ocurrido con Noguchi, la separación había enfriado el amor de Muray, y Frida descubrió que estaba prometido a otra mujer. El fin de aquel romance hirió profundamente a Frida y puso de relieve cuán atrapada estaba en su relación con Rivera. La vida le había ofrecido muchas posibilidades tras sus viajes al extranjero y su disfrute de una nueva independencia. Un Noguchi o un Muray podían haber abierto más puertas a su vida independiente, pero Frida había dado tanto a Rivera desde tan joven que ambos eran tenidos por las dos caras de una misma moneda. Regresó a México en mayo de 1939 y, mientras su relación con Rivera se deterioraba, volcó sus sentimientos y su frustración en la pintura. Los hombres de su vida le habían provocado un dolor del que nunca se recuperaría del todo. Necesitaba un acto final que fuera a un mismo tiempo simbólico y real.

Las relaciones sexuales habían concluido. La cortesía había tocado su fin. La felicidad y las aventuras se habían acabado. Lo único que le quedaba eran las obligaciones que tanto ella como Diego habían aceptado como parte de un acuerdo tácito, el goteo de una relación que ninguna legalidad podría cortar. Es posible que Diego hubiera tenido noticias del amorío de Frida con Trotski. Las razones de ella eran obvias y humillantes. Se divorciaron formalmente el 6 de noviembre de 1939.

33. *Naturaleza muerta*, 1942. Óleo sobre cobre, hacia 63 cm de diámetro. Museo Frida Kahlo, Ciudad de México.

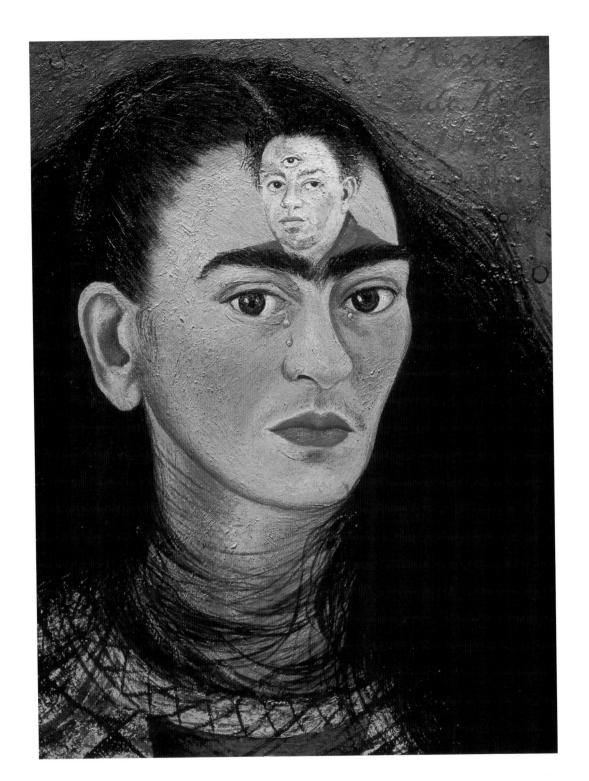

34. *Diego y yo*, 1949.
 Óleo sobre lienzo,
 montado sobre
 tablero, 28 x 22 cm.
 Colección privada.

35. *Pensando en la
 muerte*, 1943.
 Óleo sobre lienzo,
 montado sobre
 conglomerado,
 44,5 x 36,3 cm.
 Museo Dolores
 Olmedo Patiño,
 Ciudad de México.

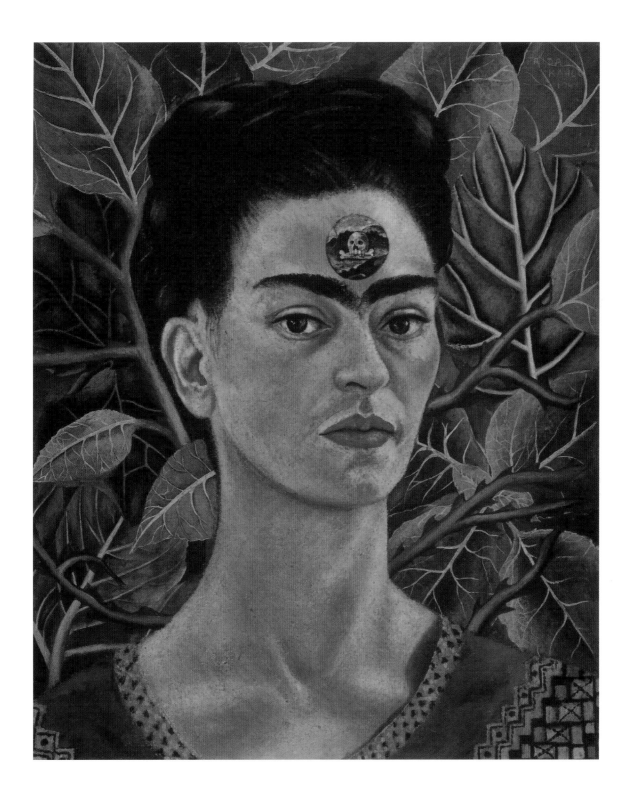

La segunda pintura se convertiría en su obra maestra. Se trata del cuadro *Las dos Fridas*. El uso de los espejos venía ocupando un papel preponderante en sus pinturas desde hacía tiempo, en un principio debido a la necesidad de estar postrada en una cama.

Posteriormente, el espejo se convirtió en un reflejo de la realidad que podía manipularse y traducirse en una visión fantasiosa de su *verité* personal. En *Las dos Fridas*, la dualidad del espejo se convierte en una visualización esquizofrénica del dilema personal de la artista: por un lado está la mujer europea (Frida), vestida de blanco con puntillas y bordados propios de una niña católica casta y pura, y por el otro, la mujer tehuana de piel más oscura y vestidos coloridos, el personaje campechano alentado por Diego Rivera. La década de 1940 trajo un sinfín de contradicciones para Frida Kahlo. Legalmente había cortado sus lazos con Diego Rivera, pero en el plano económico su vida estaba atada a él a través de un complejo acuerdo bancario según el cual las ventas de la obra del pintor debían financiar los gastos de su ex esposa. Con la vida sumida en ese torbellino de contradicciones, Frida se obstinó en seguir adelante con su arte. Creía que su autoestima sólo podría mantenerse a flote si sus pinturas seguían cosechando éxito en el mundo del arte, que se mantenía ajeno a la guerra mundial.

Una vez más, Diego intervino en su estilo de vida autodestructivo y consultó a su amigo mutuo, el doctor Eloesser, en San Francisco. Eloesser sugirió a Frida que viajara a Estados Unidos. Había pasado allí tres meses en un dispositivo a tracción conectado a su barbilla y Frida aceptó la invitación de su viejo amigo. Llegó a San Francisco en septiembre de 1940. Eloesser la sometió inmediatamente a una cura de reposo y a diversas terapias en el hospital St. Luke para librarla de su cansancio y de su alcoholismo. Por otro lado, se puso en contacto con Diego y le explicó que los desalentadores diagnósticos de los doctores mexicanos que hablaban de tuberculosis de los huesos y de la necesidad de someterla a una intervención quirúrgica de la columna vertebral, eran falsos. Lo que necesitaba era a su "panzón" a su lado durante su convalecencia. Mientras Frida estuviera a su cuidado, el médico intentaría por todos los medios conseguir una reconciliación entre los dos artistas, que sufrían con tristeza su separación autoimpuesta.

"Nada de sexo" y "nada de dinero" fueron las dos condiciones que Frida puso para que su nuevo matrimonio funcionara. No tenía ninguna intención de compartir a Diego sexualmente con ninguna otra mujer e insistió en apañárselas por sí misma financieramente y pagar la mitad de los gastos del hogar. Diego aceptó la primera condición y mantuvo la segunda en una ficción mutuamente aceptada. El 8 de diciembre de 1940 contrajeron matrimonio por segunda vez en una ceremonia civil. La suerte volvía a sonreírles. Frida se unió a Diego en la International Golden Gate Exhibition, donde el pintor realizó un mural sobre la Isla del Tesoro. Pasaron las Navidades en México, junto a la familia de Frida, y luego Diego regresó para completar el mural. Mientras estaba ausente, Frida gozó de una etapa de salud relativamente buena y se distraía saliendo de compras por Coyoacán y Ciudad de México, bronceándose en el jardín y preparando el dormitorio de Diego para cuando regresara. Justo cuando volvía a gozar de una relativa calma, el verano trajo un nuevo declive en su salud, que se tradujo en debilidad y pérdida de peso.

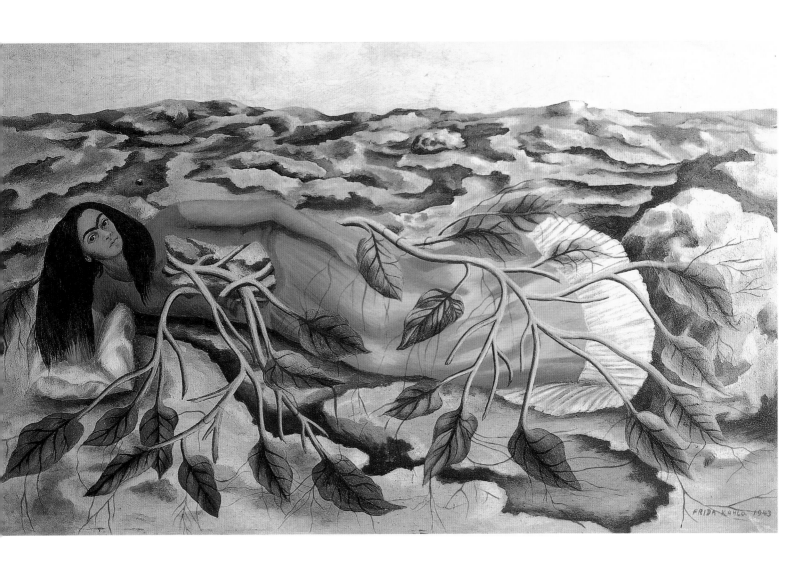

36. *Raíces o El pedregal*,
1943.
Óleo sobre metal,
30,5 x 49,9 cm.
Colección privada,
Houston (Texas).

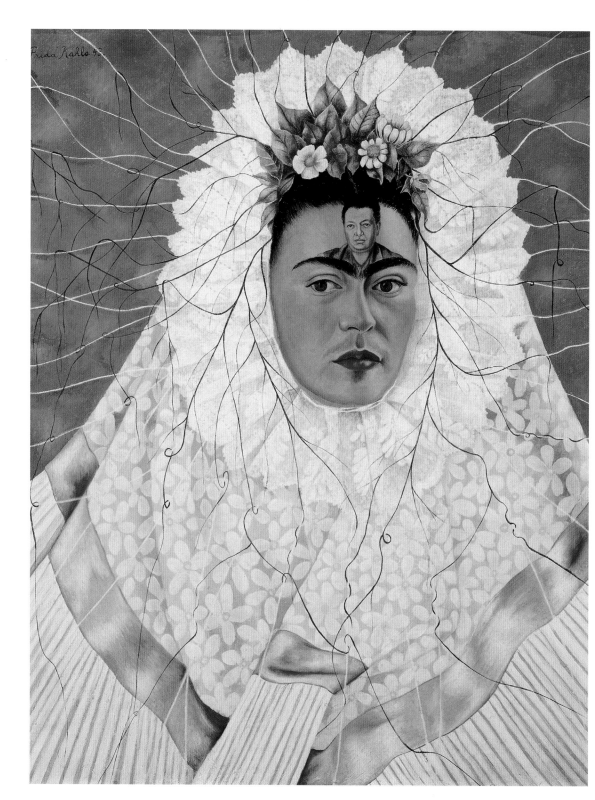

37. *Autorretrato a lo
 tehuana o Diego en
 mi mente*, 1943. Óleo
 sobre conglomerado,
 76 x 61 cm.
 Colección Jacques
 y Natasha Gelman,
 Ciudad de México.

38. *Retrato de doña
 Rosita Morillo*, 1944.
 Óleo sobre lienzo,
 montado sobre
 conglomerado,
 76 x 60,5 cm.
 Museo Dolores
 Olmedo Patiño,
 Ciudad de México.

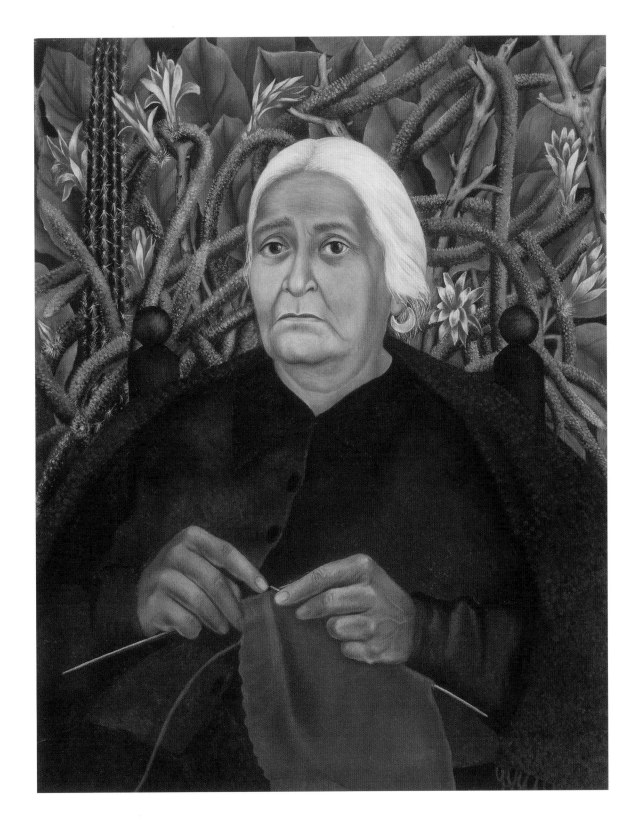

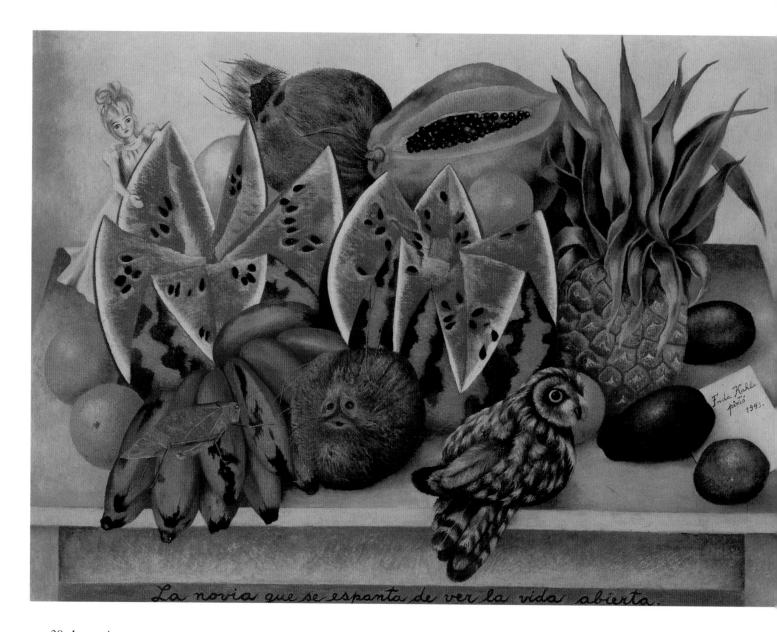

La novia que se espanta de ver la vida abierta.

39. *La novia que se espanta al ver la vida abierta*, 1943. Óleo sobre lienzo, 63 x 81,5 cm. Colección Jacques y Natasha Gelman, Ciudad de México.

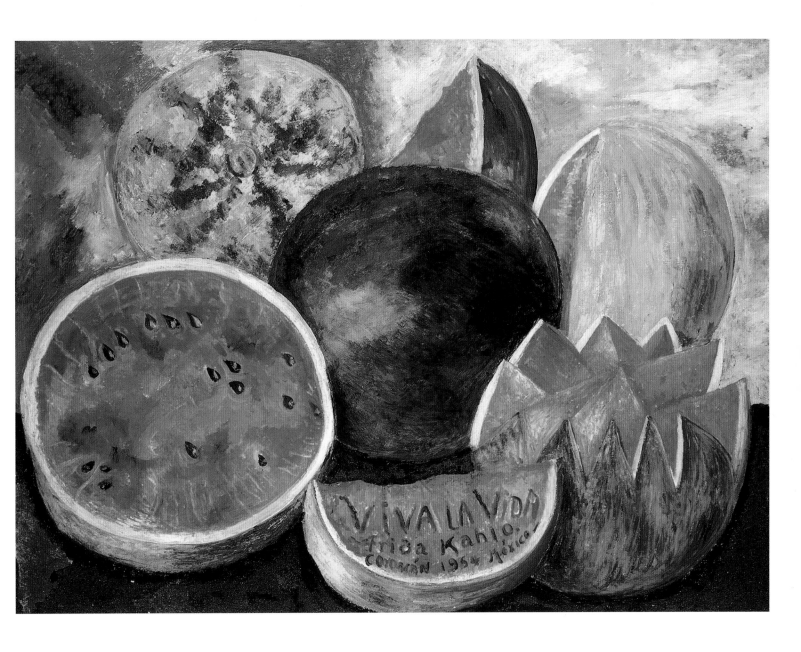

40. *Naturaleza muerta:*
Viva la Vida, hacia
1951-54. Óleo y tierra
sobre conglomerado,
52 x 72 cm.
Museo Frida Kahlo,
Ciudad de México.

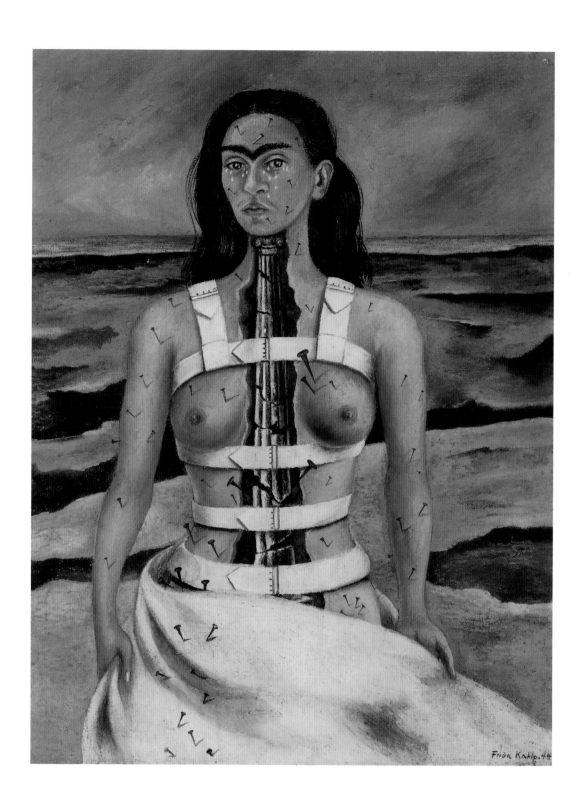

41. *La columna rota*,
1944.
Óleo sobre lienzo,
montado sobre
conglomerado,
40 x 30,7 cm.
Museo Dolores
Olmedo Patiño,
Ciudad de México.

En julio falleció su padre, Guillermo. La legión de doctores de Frida volvió a irrumpir en su vida con nuevos corsés de yeso para la espalda, radiografías, inyecciones de hormonas, curas para los hongos que le infectaban la mano derecha, píldoras e inyecciones para las anginas y la gripe. Frida fumaba demasiado y seguía bebiendo unas cuantas copitas de más en las comidas.

En 1943 empezó a impartir clases en la Escuela de Pintura y Escultura Experimental de la calle Esmeralda, en el distrito Guerrero. Como la Escuela Nacional Preparatoria, a la que ella misma había asistido, aquel instituto de secundaria ofrecía cursos gratuitos de dibujo y pintura, así como de francés, historia del arte y cultura y arte mexicanos. Siguiendo su propia educación bohemia diseñada a voluntad, llevó a sus alumnos más allá de las paredes de la escuela, conduciéndolos a las calles para que observaran y experimentaran la vida que luego reflejarían en sus obras. Su salud la obligaba a impartir las clases de dibujo y pintura en la Casa Azul. A Frida le encantaba aquel trabajo y gozaba del cariño de todos sus estudiantes, quienes pasaron a ser conocidos como "los Fridos". Para mantener su nivel de ingresos, Frida aceptaba realizar retratos por encargo de políticos locales, de amigos y sus jefes.

Continuaba asimismo con sus autorretratos, mientras su cuerpo iba consumiéndose hacia la destrucción final y en su mente la despreocupación juvenil se metamorfoseaba en la conciencia adulta de que la esperanza de vivir una vida sin sentir las puñaladas diarias del dolor físico era vana. Frida creó su propia exposición de imágenes propias que, con el paso del tiempo, compuso un documental visual en el que se mostraba la corrupción día a día de su mundo mental y físico tras una máscara que jamás se quejó ni lloró. Cada día añadía una pincelada a su propio monumento impasible.

La espiral descendente de su salud mantenía ocupados a multitud de doctores. Los dolores que sufría en el pie derecho se habían tornado casi constantes y la necesidad de disfrutar de un alivio permanente sin medicamentos se convirtió en su máxima prioridad, relegando la pintura a un segundo plano. Un tal doctor Alejandro Zimbrón decidió que usar un corsé de acero le aliviaría el dolor y serviría de apoyo a su espalda. Con él colocado, Frida sufrió una serie de desmayos y perdió seis kilos en seis meses. Pero el dolor persistía.

Zimbrón añadió inyecciones en la médula espinal al tratamiento. Frida experimentó entonces dolores de cabeza insoportables. Un año después, en 1945, el doctor Ramírez Moreno le diagnosticó sífilis y la sometió a una serie de transfusiones sanguíneas. El dolor persistió y nunca pudo demostrarse que estuviera afectada por la sífilis. Zimbrón puso entonces a prueba un dispositivo de tracción que la mantenía suspendida del techo bocabajo, por la barbilla, para aliviar el dolor de la columna vertebral. Con sacos de arena atados a los pies, permaneció colgada allí durante tres meses, pintando al menos una hora cada día. Mientras pendía de aquel artilugio, otros doctores concibieron una serie de corsés fabricados en yeso, acero, yeso y acero, cuero y uno aplicado por un doctor inexperto que no sólo no funcionaba sino que casi la asfixia antes de que se lo pudieran quitar.

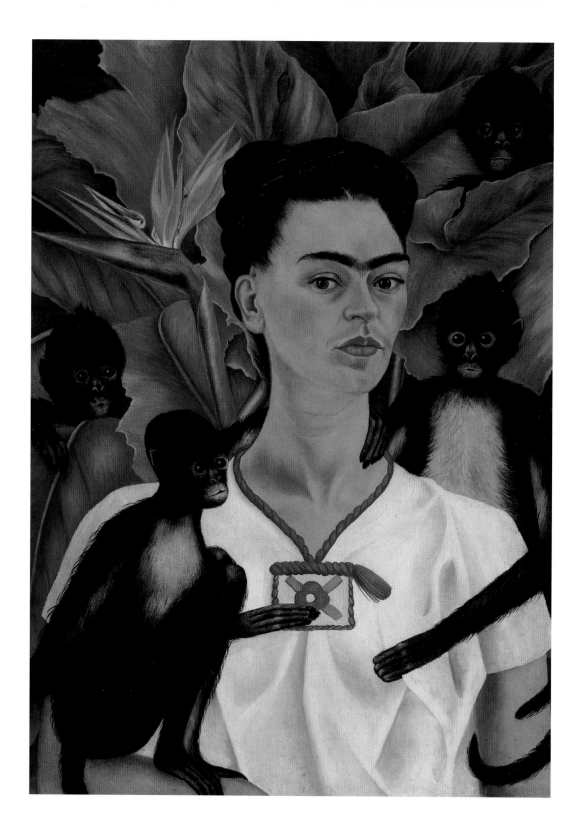

42. *Autorretrato con
mono*, 1945. Óleo
sobre conglomerado,
60 x 42,5 cm.
Museo Dolores
Olmedo Patiño,
Ciudad de México.

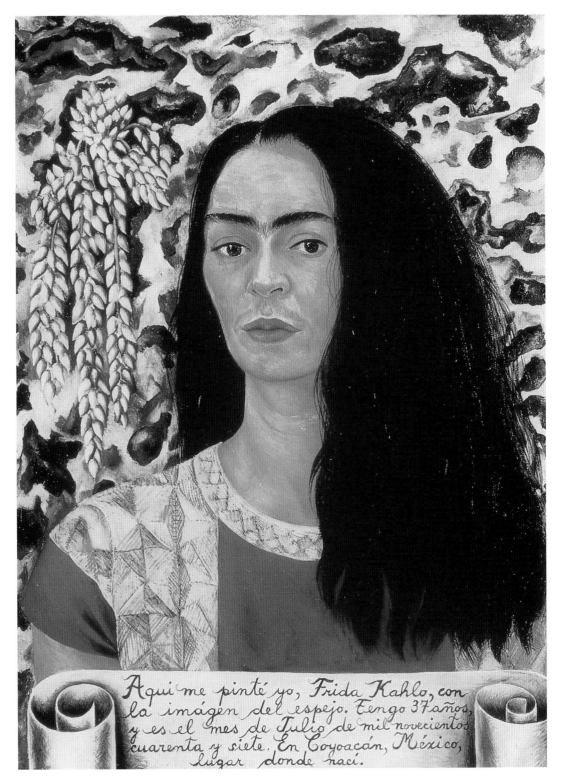

Aqui me pinté yo, Frida Kahlo, con la imágen del espejo. Tengo 37 años, y es el mes de Julio de mil novecientos cuarenta y siete. En Coyoacán, México, lugar donde nací.

43. *Autorretrato con el pelo suelto*, 1947. Óleo sobre fibra dura, 61 x 45 cm. Colección privada.

En total le enfundaron el torso en 28 corsés durante sus últimos diez años de vida. Contrajo gangrena en los dedos del pie derecho y fue necesario amputárselos, aunque podían haberse caído por sí solos. La mayoría de aquellas "curas" no hizo sino exacerbar el dolor y aumentar su adicción a los narcóticos, cuya combinación con la botella de brandy que se bebía casi a diario no era lo más aconsejable.

En 1946 viajó a Nueva York para someterse a una intervención quirúrgica importante. El doctor Philip Wilson, especialista en dolor de espalda, había sugerido la posibilidad de fusionar varias de sus vértebras y fijarlas en su sitio con una varilla de acero. "Angustia y dolor, placer y muerte", escribe Frida, "no son más que un proceso."

En 1950, un transplante óseo de una parte de su pelvis siguió la fallida fusión y tampoco obtuvo el éxito esperado. Por aquellas fechas le reapareció una infección de hongos en la mano. Se le descubrió un absceso bajo uno de los corsés y otra herida quirúrgica que no había sanado bien. Pasó todo el año en casa. Durante gran parte de su estancia, Diego permaneció en la habitación contigua e hizo cuanto estuvo en su mano por mantenerla animada.

Por aquel entonces, Diego Rivera era parte de un mito en declive: el movimiento de murales mexicano había arrancado en 1922 y, pese a seguir gozando de popularidad, su leyenda parecía pertenecer al pasado, mientras que la de Frida Kahlo ascendía de forma vertiginosa. Su obra había aparecido en una serie de exposiciones colectivas de todo el mundo y era adquirida a precios decentes por varios coleccionistas. Diego se enorgullecía de su éxito y aprovechaba cualquier oportunidad para presumir de ella y alabar su talento. Pero aquello no puso fin a sus escarceos, ni tampoco a la desobediencia de las órdenes de los médicos por parte de Frida.

En 1951 abandonó su año de hospitalización y quedó atada a una silla de ruedas. Es posible que fuera ya consciente de que no le quedaba mucho tiempo. Como ocurre con muchas personas que se enfrentan a la muerte, buscó refugio en su única religión: Frida volvió a unirse al Partido Comunista. Incluso estando en silla de ruedas podía ofrecer su potente voz para cantar *La internacional* y alzar su puño en solidaridad con sus camaradas. Su lealtad a México se vio por fin recompensada en abril de 1953 cuando su amiga Dolores Álvarez Bravo dedicó en la Galería de Arte Contemporáneo una muestra individual a la obra de Frida Kahlo. Aquella fue la única exposición de tales características que México ofreció a Frida en vida. En la fecha de inauguración de la muestra, Frida sufría un ataque de bronquitis y estaba obligada a guardar reposo en cama. Fue trasladada en su cama a la galería, escoltada por sirenas de policías y altavoces. Allí, fuertemente sedada, se convirtió en parte de la exposición, sonriendo desde su lugar de descanso de cuatro patas a los rostros del pasado que le deseaban lo mejor y a los testigos familiares silenciosos que la observaban desde las paredes.

Mientras el año 1953 se acercaba a su fin, Frida continuó pintando, si bien sus pinceladas retomaron el estilo más primitivo de sus años de aprendizaje, en la década de 1920. Tras la amputación de la pierna derecha, que había quedado infectada por la gangrena, pareció derrumbarse sobre sí misma.

44. *Magnolias*, 1945. Óleo sobre conglomerado, 41 x 57 cm. Colección Balbina Azcarrago, Ciudad de México.

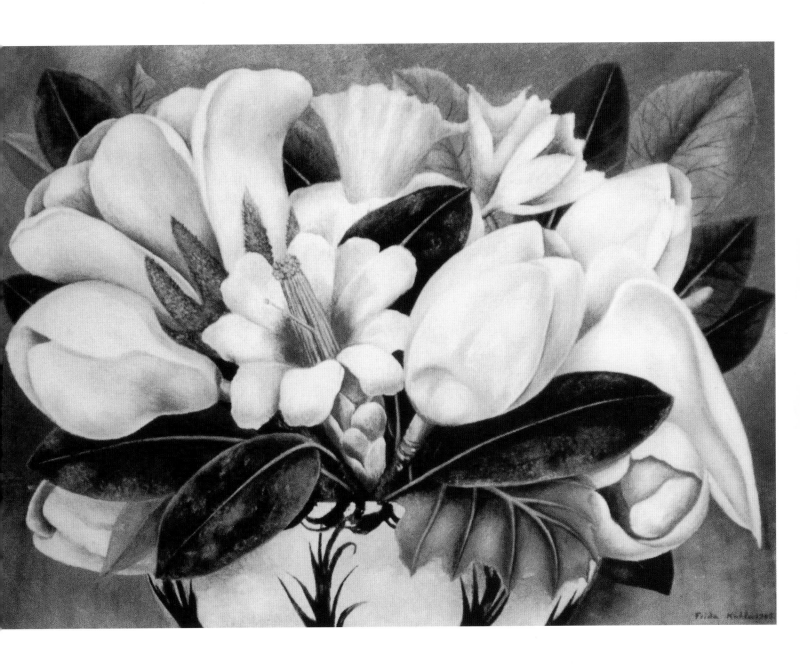

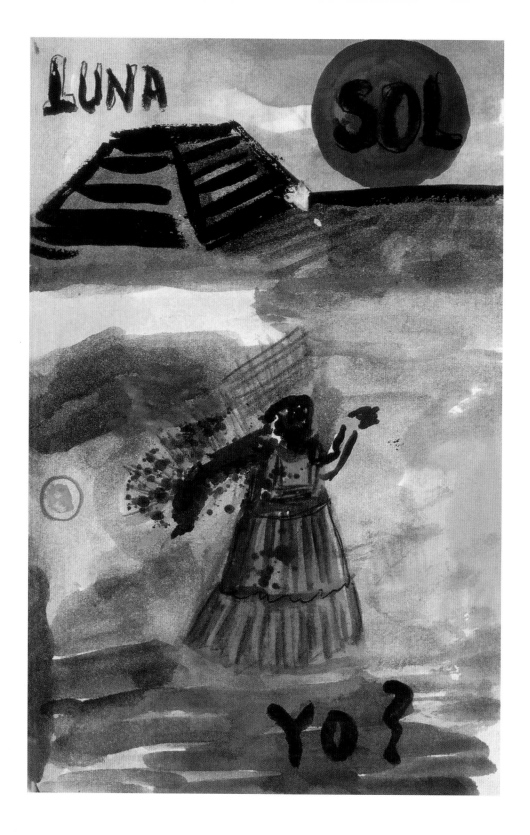

45. Página de su diario en
la que la ilustra su
conflicto personal en
¿Luna, Sol, Yo?,
1946-1954.

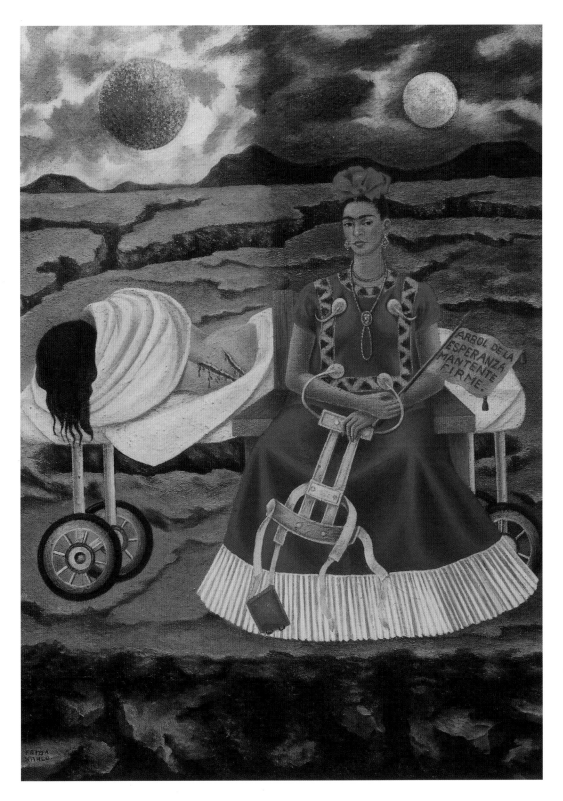

46. *El árbol de la esperanza*, 1946. Óleo sobre conglomerado, 55,9 x 40,6 cm. Colección Isidore Ducasse, Francia.

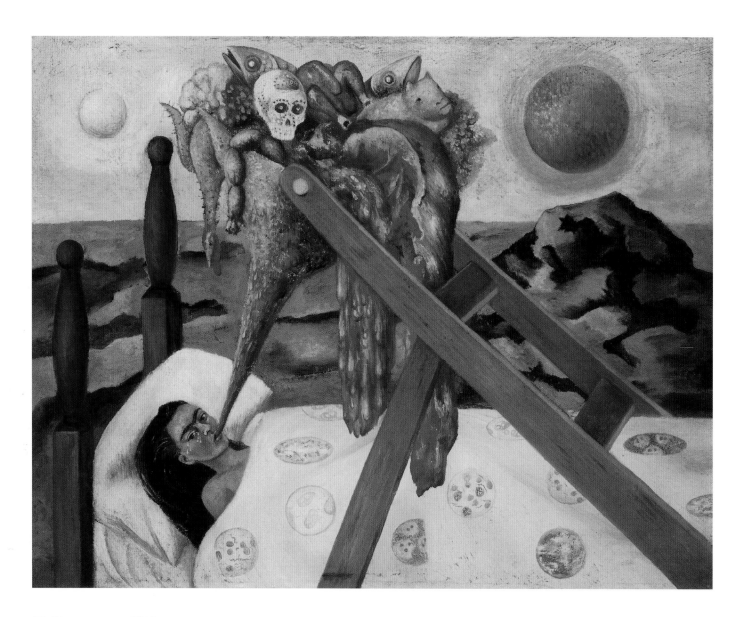

47. *Sin esperanza*, 1945.
Óleo sobre lienzo,
montado sobre
conglomerado,
28 x 36 cm.
Museo Dolores
Olmedo Patiño,
Ciudad de México.

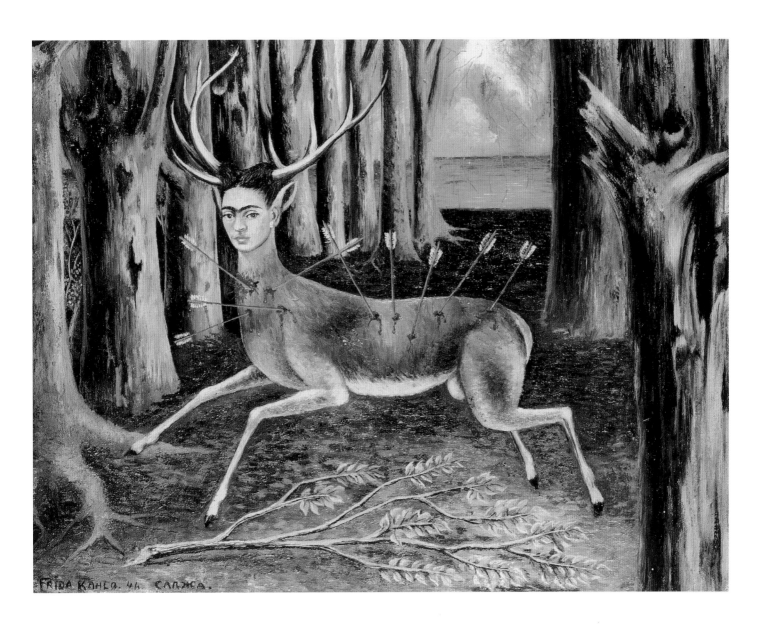

48. *El venadito herido*,
1946. Óleo sobre
conglomerado,
22,4 x 30 cm.
Colección privada,
Houston (Texas).

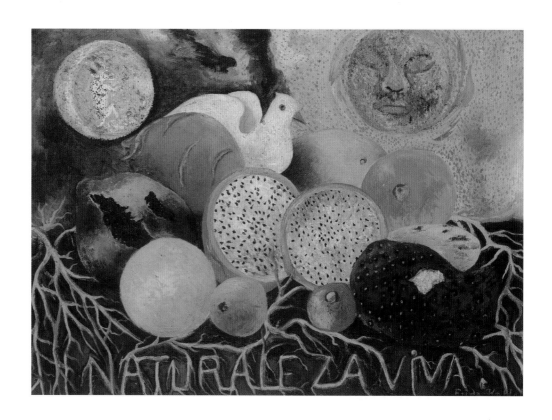

49. *Naturaleza viva*, 1952. Óleo sobre conglomerado. Colección María Félix, Ciudad de México.

Había conservado esa pierna desde su lucha con la polio a la edad de trece años, a raíz de la cual había quedado como una "caña" mustia. La había arrastrado consigo durante más de treinta años y en todas las pinturas de aquella extremidad traicionera había usado un reflejo del espejo para retratarla igual que su pierna izquierda. Ahora se la habían cortado por debajo de la rodilla. A regañadientes, Frida había aceptado que le colocaran una pierna de madera, pero estaba demasiado débil para poder hacer uso de la prótesis. Su adicción a los analgésicos y su refugio en el alcohol hacían que aquella supuesta comodidad resultara más peligrosa que útil. Pese a las inyecciones diarias que le habían dejado los brazos y la espalda llenos de costras, durante el año 1953 consiguió tener largos periodos de lucidez en los que anotó apuntes en su diario y trabajó en su autobiografía. Su último lienzo, titulado *Viva la Vida*, representa una colección de sandías cortadas con dichas palabras escritas en la pulpa. Asistió a un mitin comunista el 2 de julio de 1954, donde agitó su puño y cantó al son de la multitud. Diez días después, mientras Diego permanecía sentado junto a ella, tomándola de la mano, Frida le entregó un anillo de plata para celebrar sus veinticinco años de matrimonio, aunque aún faltaban diecisiete días para el aniversario. Cuando Diego le preguntó por qué le entregaba el anillo antes de hora, ella le contestó: "...porque presiento que te voy a abandonar muy pronto". El 13 de julio de 1954, Frida Kahlo murió a la edad de 47 años. En un cajón situado junto a su cama se encontró un alijo de ampollas de Demerol.

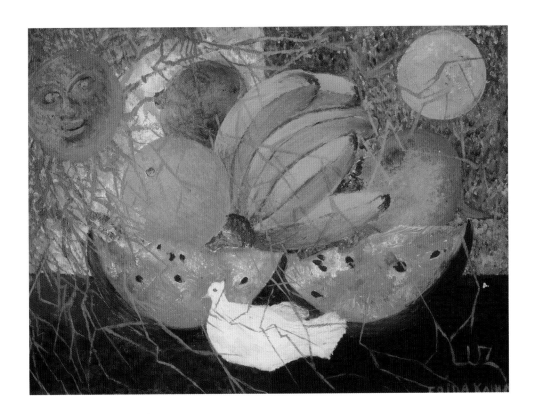

Algunos de sus amigos sostenían que jamás se habría suicidado, mientras que otros opinaban lo contrario. El certificado de muerte oficial indica que murió de una "embolia pulmonar".

Había escogido ser incinerada. Meticulosamente ataviado con un vestido de tehuana y engalanado con sus joyas, el cuerpo de Frida fue trasladado al Palacio de las Bellas Artes de la Ciudad de México, donde más de seiscientos visitantes acudieron a darle el último adiós bajo el vertiginoso techo neoclásico del vestíbulo. Un Diego Rivera consternado por el dolor permaneció sentado junto a ella durante toda la visita. Anteriormente, sumido en un estado de negación y llanto, había hecho que le cortaran las venas para asegurarse de que estaba verdaderamente muerta. El funeral tuvo una fuerte carga política (el ataúd se había envuelto con una bandera comunista roja con la hoz y el martillo). Fue una ceremonia exaltada y emotiva, acorde con el estilo de vida caótico de Frida.

En su autobiografía, Diego Rivera admitió: "...Me he dado cuenta demasiado tarde de que lo más maravilloso que me ha pasado en mi vida ha sido mi amor por Frida". Diego Rivera falleció en Ciudad de México en 1957.

En su autobiografía de 1953, Frida escribió: "La pintura completó mi vida. Perdí tres hijos y una serie de cosas que habrían llenado mi horrible vida. Mi pintura lo sustituyó todo. Creo que trabajar es lo mejor".

50. *Frutos de la vida*,
1953.
Óleo sobre fibra dura,
47 x 62 cm.
Colección Raquel
M. de Espinosa Ulloa,
México.

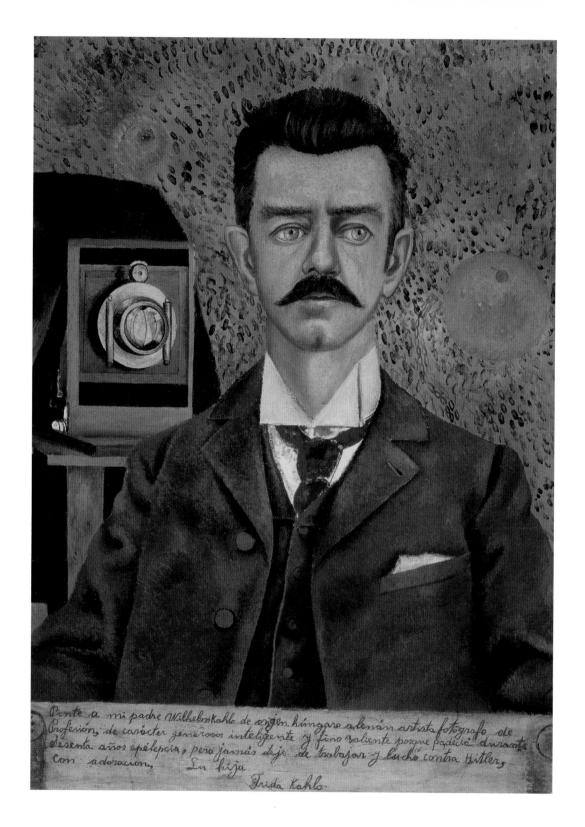

51. *Retrato de mi padre*,
1951. Óleo sobre
conglomerado,
60,5 x 46,5 cm.
Museo Frida Kahlo,
Ciudad de México.

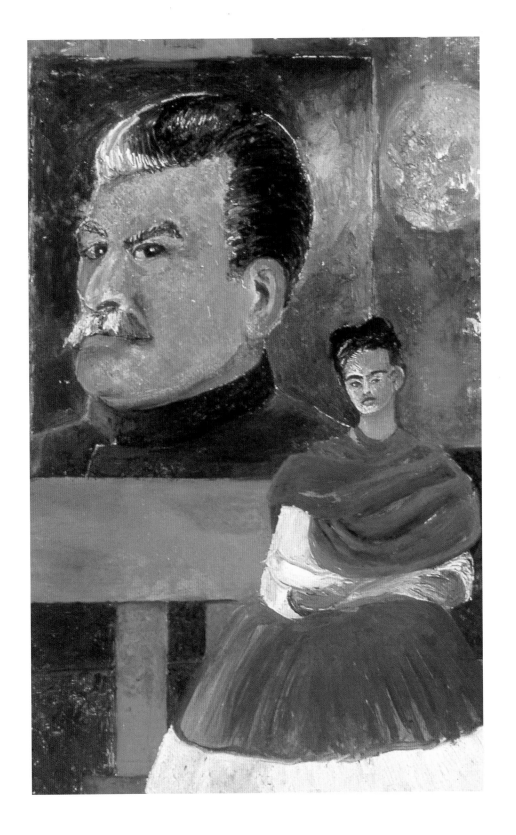

52. *Frida y Stalin o
Autorretrato con
Stalin*, hacia 1954.
Óleo sobre fibra dura,
59 x 39 cm.
Museo Frida Kahlo,
Ciudad de México.

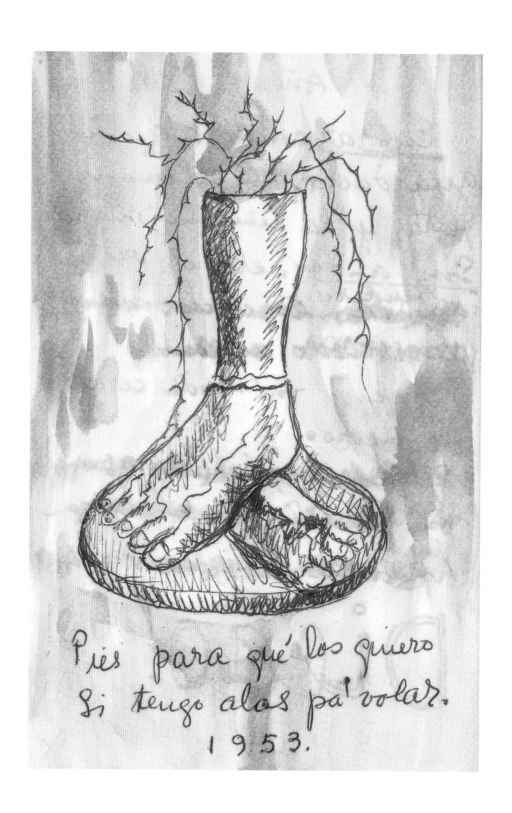

53. Página de su diario, 1953. Los dos pies torturados hacen referencia al dolor que la artista sufrió durante toda su vida. En 1953 accedió a que le amputaran el pie.

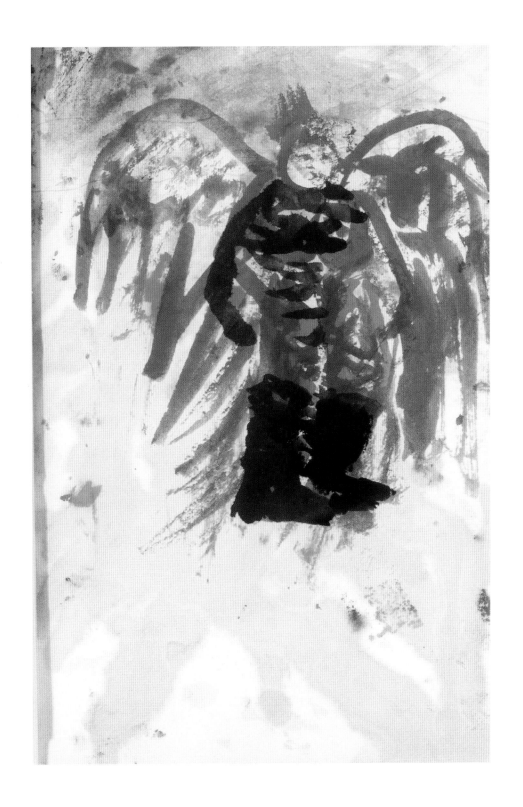

54. La última imagen
de su diario.

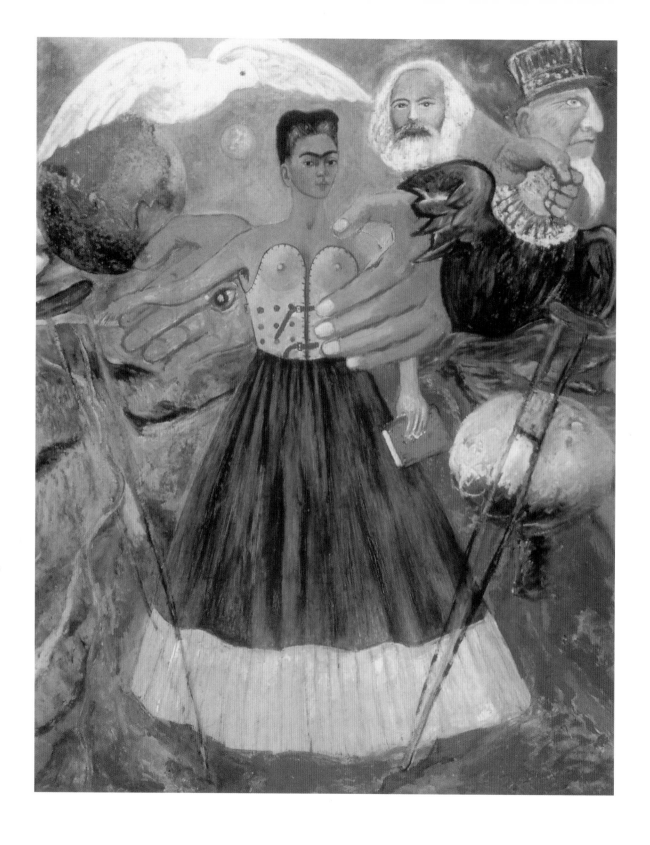

BIOGRAFÍA

1907:

El 6 de julio nace Magdalena Carmen Frida Kahlo, hija del alemán Wilhelm Kahlo y de Matilde Calderón, en la Casa Azul de Coyoacán, México.

1910:

Comienza la Revolución mexicana que derroca a Porfirio Díaz. Frida Kahlo considerará este año como su verdadera fecha de nacimiento, simultáneo al de un México nuevo.

Cómplice de su padre, que la considera como sucedáneo de un hijo, se convertirá en su asistente en el estudio de fotografía.

1916:

La polio le deja secuelas en la pierna derecha.

1921:

El gobierno mexicano encarga una gran pintura mural a Diego Rivera -de regreso en su país tras catorce años pasados en Europa- para la Escuela Preparatoria Nacional.

1923:

Frida Kahlo ingresa en la Escuela Preparatoria Nacional, reservada a la élite mexicana. Figura entre las treinta y cinco niñas de una promoción que suma diez mil alumnos. Admira a escondidas a Diego Rivera mientras pinta *La Creación*.

1925:

Frida Kahlo sufre un gravísimo accidente. El autobús en que viaja choca con un tranvía. Sufre numerosas fracturas y lesiones internas. Debe permanecer en la cama y comienza a pintar. Convierte esta actividad en el motivo de su existencia.

1928:

Frida Kahlo se convierte en miembro del partido comunista mexicano. Encuentra de nuevo a Diego Rivera.

55. *El marxismo curará a los enfermos*, hacia 1954. Óleo sobre fibra dura, 76 x 61 cm. Museo Frida Kahlo, Ciudad de México.

1929:

El 21 de agosto, Frida y Diego Rivera se casan.

1930:

Frida Kahlo está embarazada, pero muy pronto aborta. La pareja se va a San Francisco. La salud de la joven empeora, pero pinta una serie de retratos.

1931:

El Museo de Arte Moderno de Nueva York dedica una retrospectiva al trabajo de Diego Rivera. Frida se encuentra con la obra de los pintores del siglo XX.
Conoce al Dr. Eloesser, que se convertirá en su consejero médico hasta el final de su vida.

1932:

Frida Kahlo sufre un nuevo aborto en Detroit, donde Diego Rivera realiza un mural para el Instituto de Arte antes de trabajar en el Rockefeller Center de Nueva York.
En septiembre fallece su madre.

1934:

La pareja regresa a México. Diego inicia una relación con Cristina, la hermana de Frida. Cansada de la actitud de su marido, Frida Kahlo se va y toma como amante a Isamu Nogushi.

1937:

Trotski y su esposa se refugian en México y son acogidos en la Casa Azul.
El revolucionario ruso vive una relación con Frida Kahlo.

1938:

André Breton viaja a México. Las parejas Trotski, Breton y Rivera mantienen largas conversaciones sobre política y cultura.
Frida Kahlo expone por primera vez en la Galería Julien Lévy, en Nueva York: comienza a vender sus cuadros.
Frida mantiene una relación amorosa con el fotógrafo Nickolas Muray.

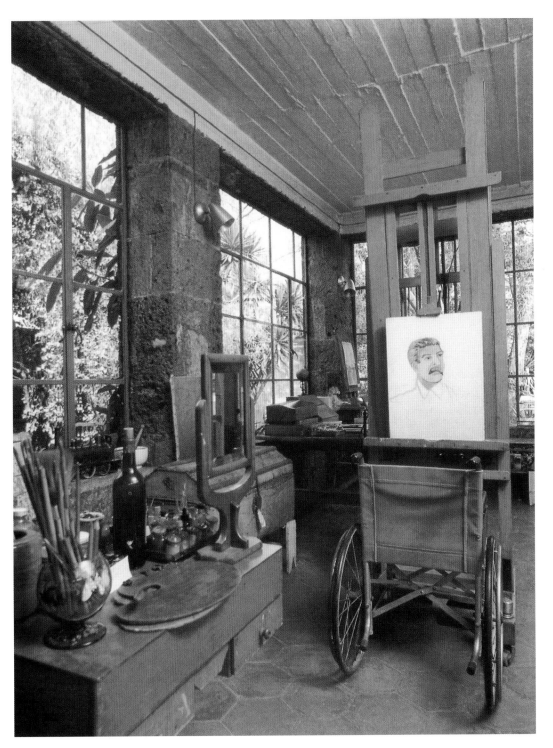

56. El estudio de Frida
 Kahlo. Fotografía de
 Laura Cohen. El
 estudio fue concebido
 y construido por
 Rivera en 1946. En el
 caballete se aprecia el
 retrato de Stalin que
 nunca concluyó.

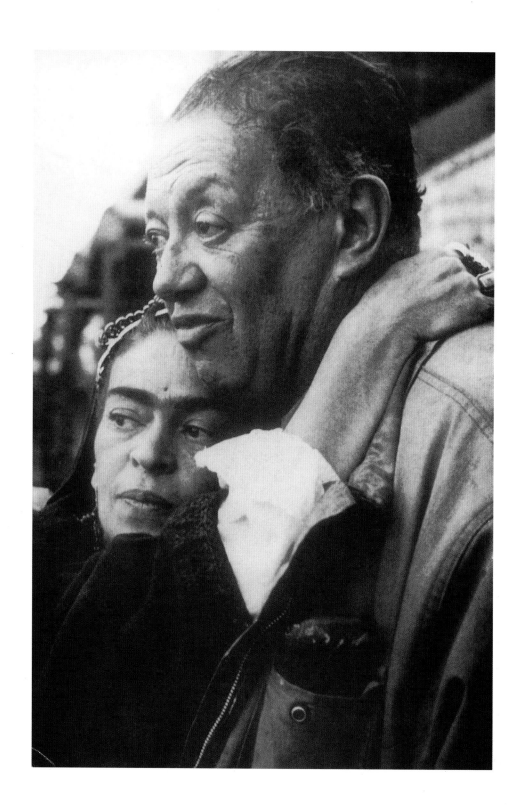

57. Frida Kahlo y Diego
Riviera, hacia 1954.
Fotografía. Editada
por Kate Garratt,
Alston (Reino Unido).

1939:

Los surrealistas le dedican una exposición.

Frida y Diego se divorcian en noviembre.

1940:

Frida sigue un tratamiento médico en San Francisco con ayuda del Dr. Eloesser.

En agosto Diego Rivera y Frida se casan de nuevo.

1941:

Muere su padre. La pareja se instala en la Casa Azul.

1943:

Frida se convierte en profesora de la escuela de arte "La Esmeralda", aunque más bien da

las clases en su casa a causa de su estado de salud.

1946:

Recibe el Premio Nacional de Pintura por su lienzo *Moisés*.

1950:

Su salud empeora. Sufre nueve operaciones en la columna vertebral.

1953:

Por primera vez se le dedica una exposición en México gracias a Cola Álvarez Bravo.

1954:

Frida participa por última vez en una manifestación por la paz en Guatemala.

Muere el 13 de julio.

1959:

Tras la muerte de Diego Rivera, acaecida en 1957, y conforme a su voluntad, se inaugura el

museo Frida Kahlo en la Casa Azul.

LISTA DE ILUSTRACIONES